U0129994

朵云真赏苑·名画抉微

陆抑非花鸟

本社 编

上海书画出版社

前　言

陆抑非（1908–1997），江苏常熟人。名翀，初字一飞，1937年后改字抑非。花甲后自号非翁，古稀之年沉疴获痊，又号甦叟。

曾任中国美术学院教授、研究生导师，西泠书画院副院长，常熟书画院名誉院长，西泠印社顾问。并曾任浙江省第四、第五届政协委员，中国农工民主党浙江省委顾问。

早年从李西山习花鸟画。1931年初，由朱屺瞻介绍入上海美术专科学校任教，并兼任教于新华艺专、苏州美专。1937年在沪举行个人画展，此间得览其内兄孙伯渊收藏的古名画，并在张大千指教下进行临摹。后拜吴湖帆为师，又三次参加"梅景书屋"画展。1956年，任上海中国画院首批画师。20世纪60年代初应潘天寿院长之邀，受聘为浙江美术学院教授。

陆抑非以花鸟、山水、书法见长，尤以工笔重彩花鸟画著名。无论是花卉草虫、翎毛走兽，还是桐柏松柳，湖石苔草，无所不涉，无所不精。而且擅长用色、用粉、用水，兼工带写，自然天成，达到了很高的境界。其工笔画上追两宋，写意可继元明，兼工带写则以宋画为格，力追吕纪、林良，旁涉青藤、白阳。早年对南田、新罗佳作心摹手追。他下笔轻灵，敷彩清妍，尤得力于恽氏。他曾与唐云、张大壮、江寒汀四人享有江南花卉"四花旦"之美誉。20世纪60年代后陆抑非至杭州，画风也随之大改，他吸取大写意之长，由工而放，以雄盖秀，笔墨生辣，色调也更加秾丽。

谢稚柳对他十分推崇，曾说："非翁的画由獭祭而成，随手拈来，妙造自然，飞跃到自由王国之化境。"潘天寿认为："陆抑非的花鸟画当代用色第一。"评价之高，由此可见。

除了精于绘画外，陆抑非还精通英文、评弹、昆曲、京剧。他的书法也有很高造诣。

目　录

梨花双雀图……………………………… 5

春风双鹊…………………………………10

桃柳飞燕…………………………………13

秀色可餐…………………………………14

秋色竞艳…………………………………18

双飞………………………………………20

仿吕纪天中丽景图………………………22

花开富贵…………………………………26

日高花影重………………………………30

芍药………………………………………33

鹅群………………………………………36

莲塘真趣…………………………………38

蒲塘真趣…………………………………39

一路荣华…………………………………40

荷塘鸣鹅…………………………………43

五伦图……………………………………47

耄耋图……………………………………50

五伦图……………………………………53

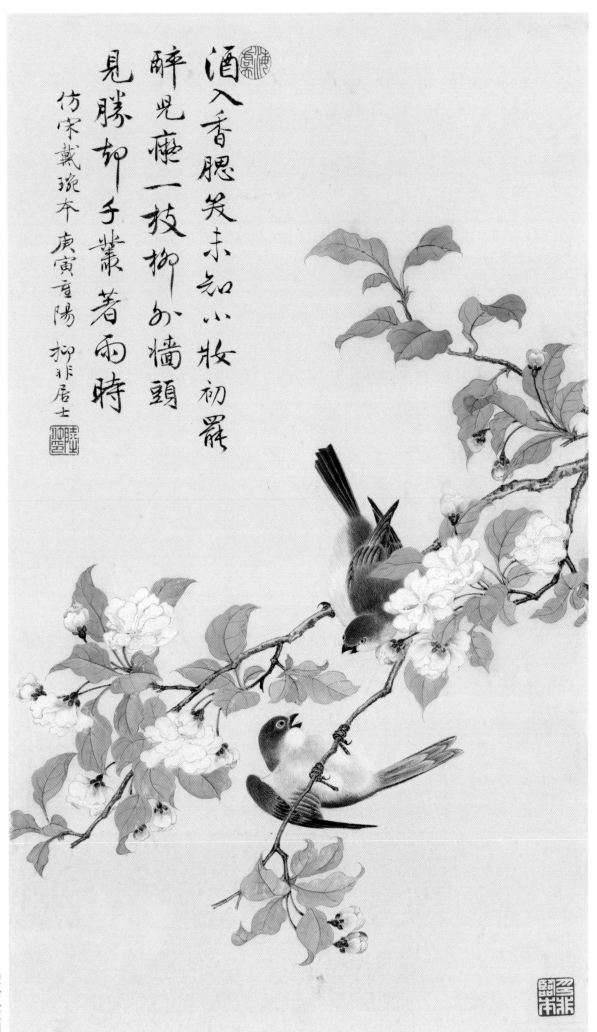

酒入香腮笑未知小妆初罷
醉见癡一枝柳別墻頭
見勝卻千叢著雨時

仿宋戴琬本 庚寅重陽 柳非居士

梨花双雀图

5

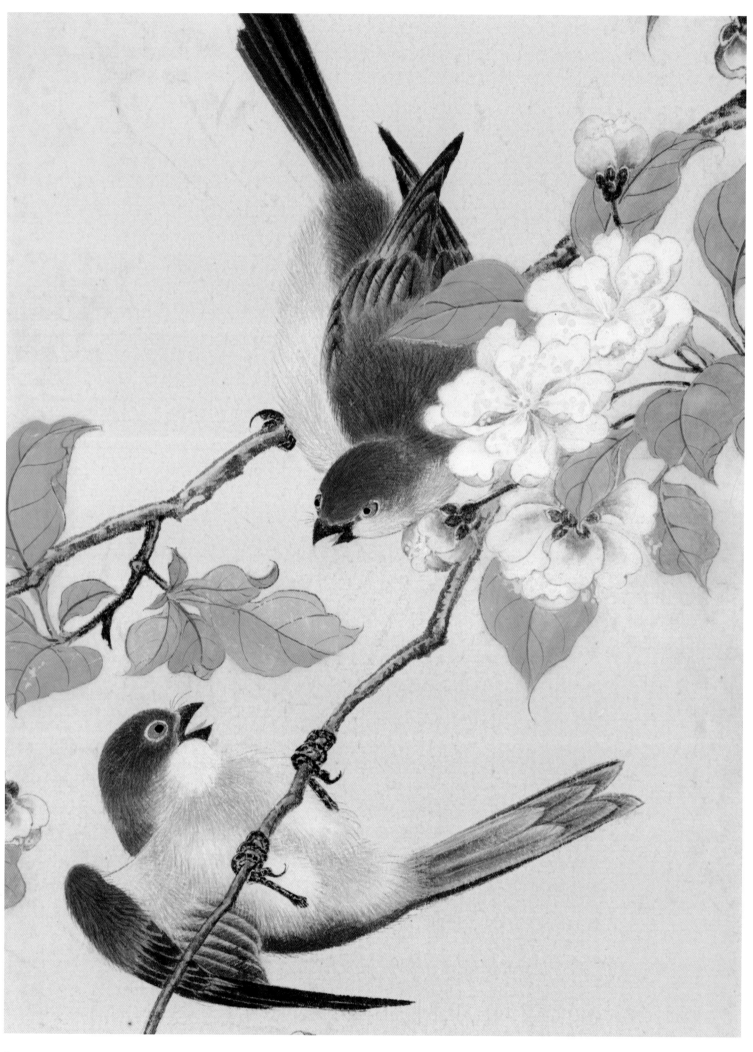

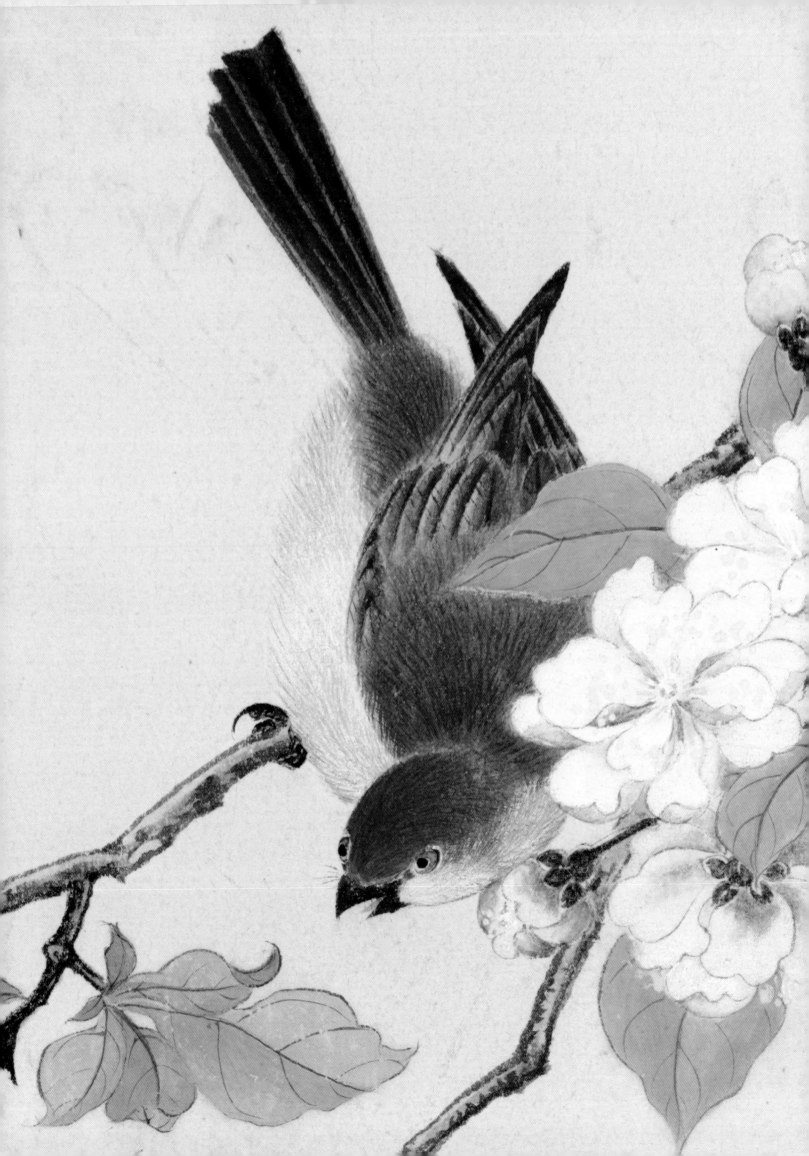

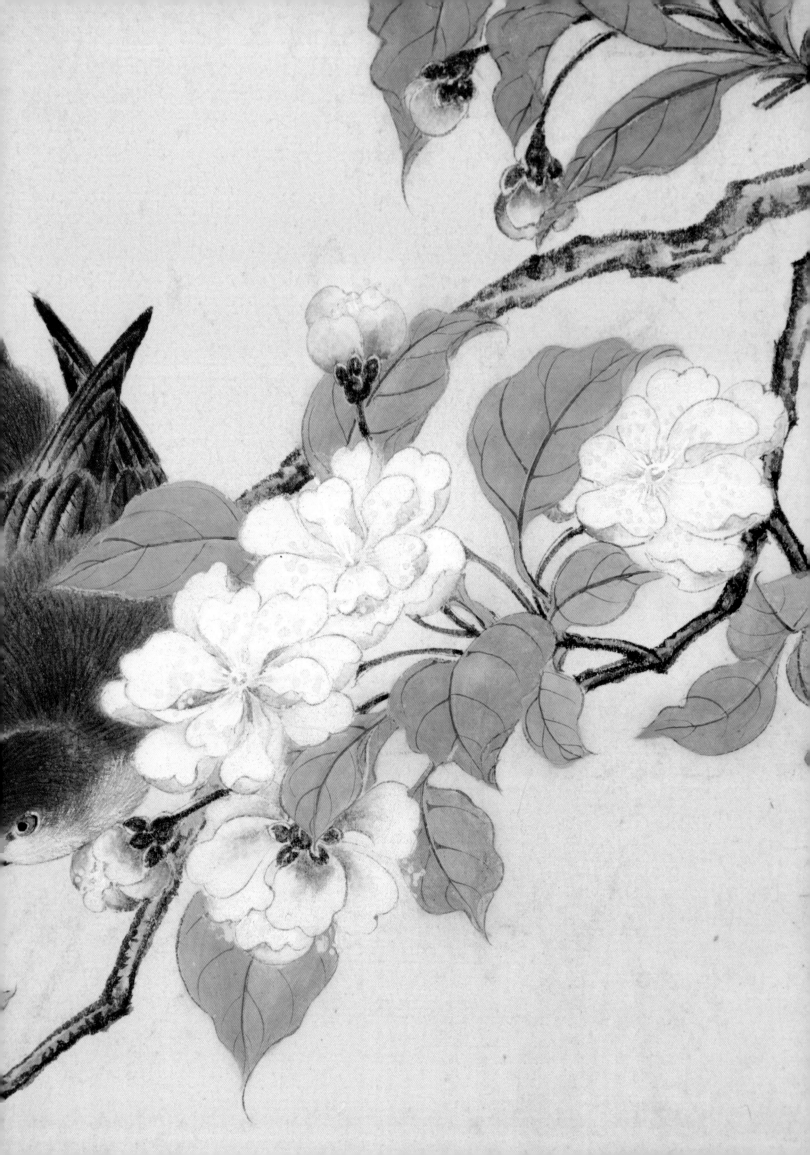

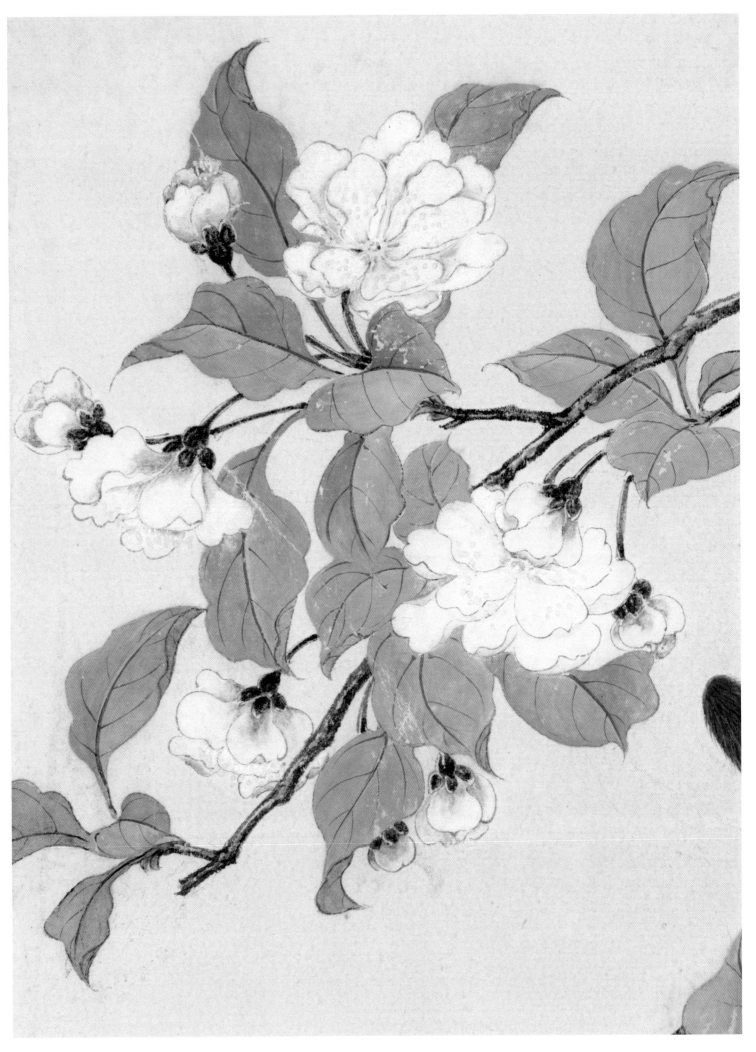

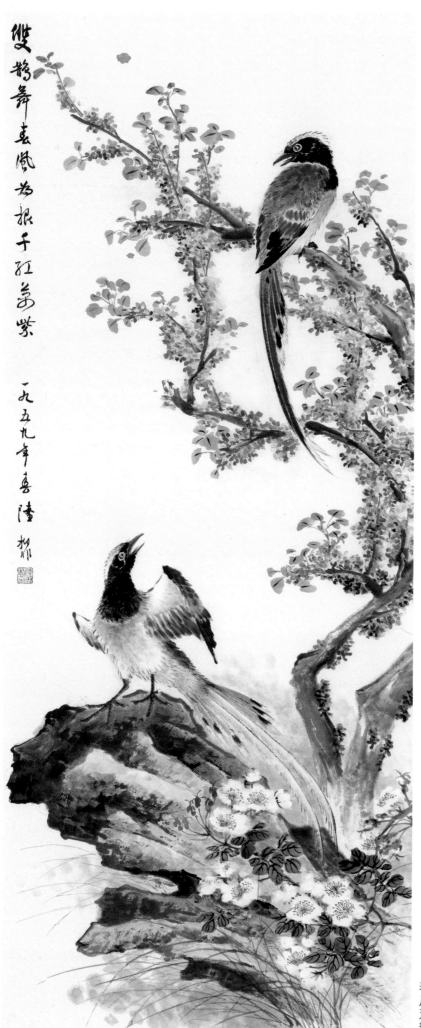

双鹊舞春风 为报千红万紫

一九五九年春 陆抑非

春风双鹊

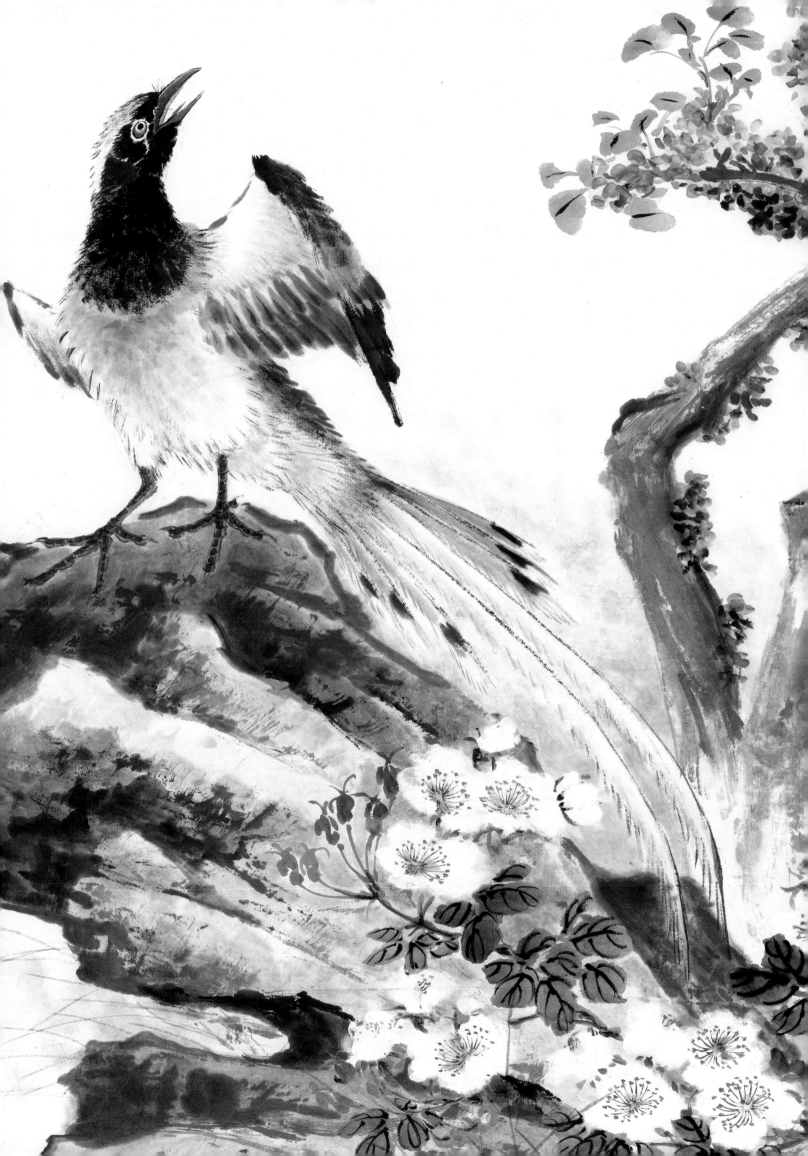

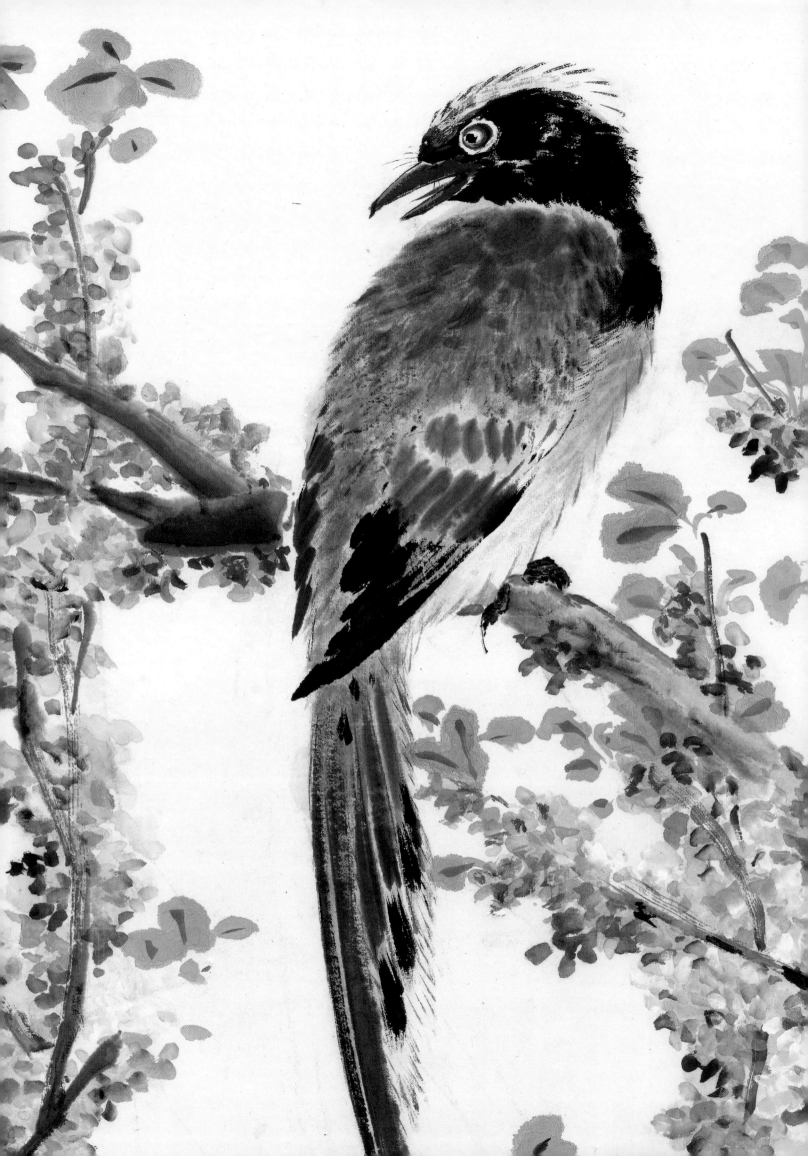

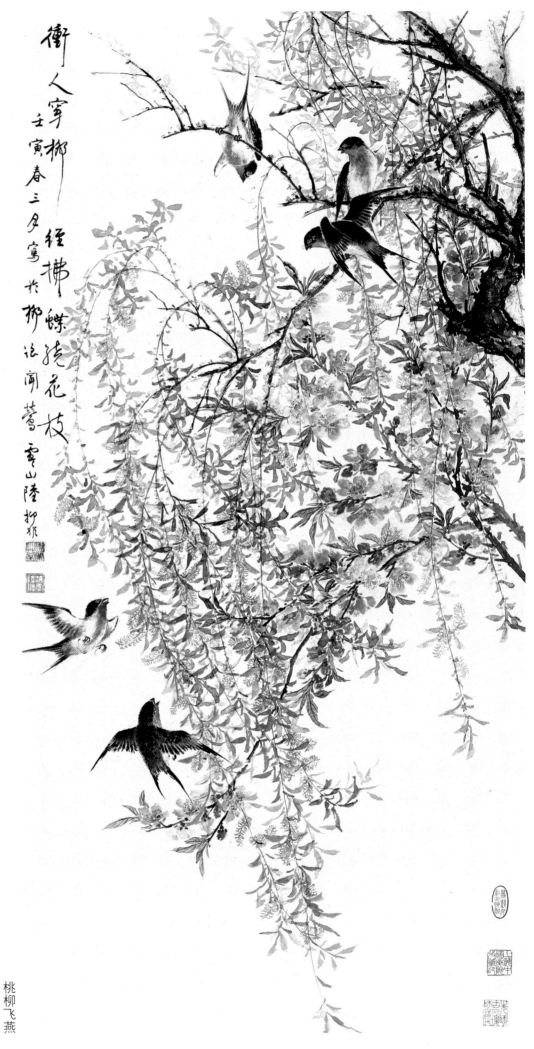

衝人穿柳
經拂蝶
花枝

壬寅春三月寫於
柳谷隨蓍
雲山陸抑非

桃柳飞燕

13

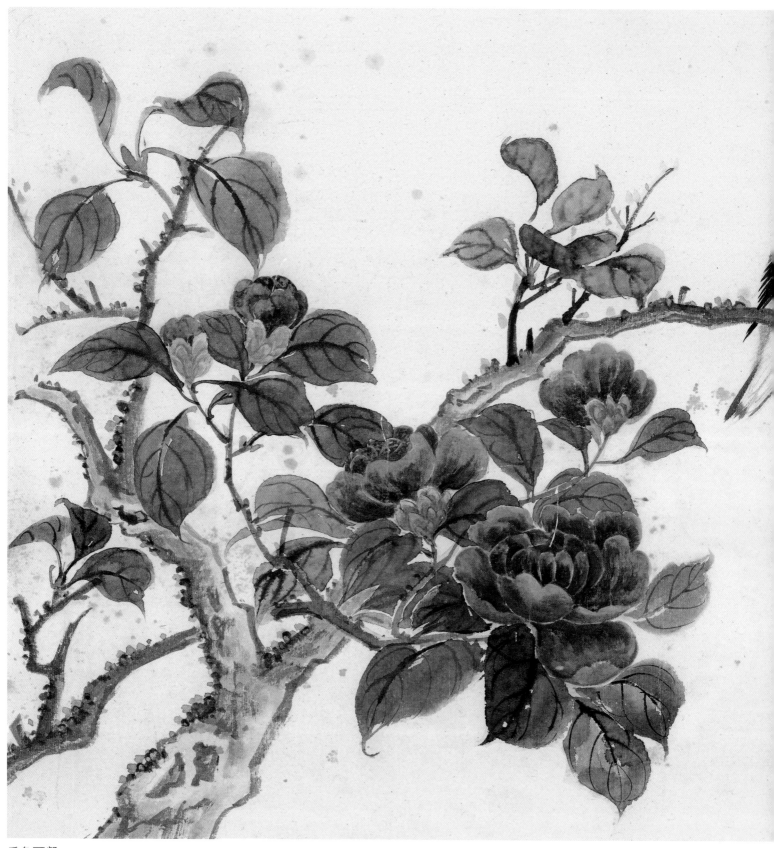

秀色可餐

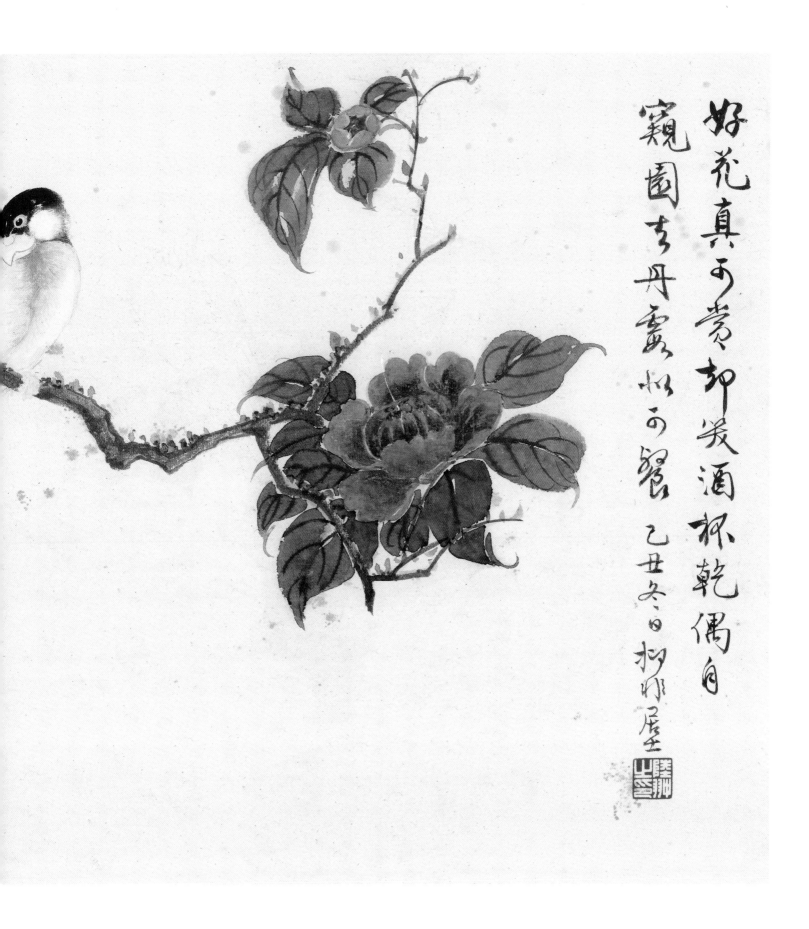

好花真可惜　却笑酒杯乾偶自
窺園吉丹霞性而可館　乙丑冬日�120屋

15

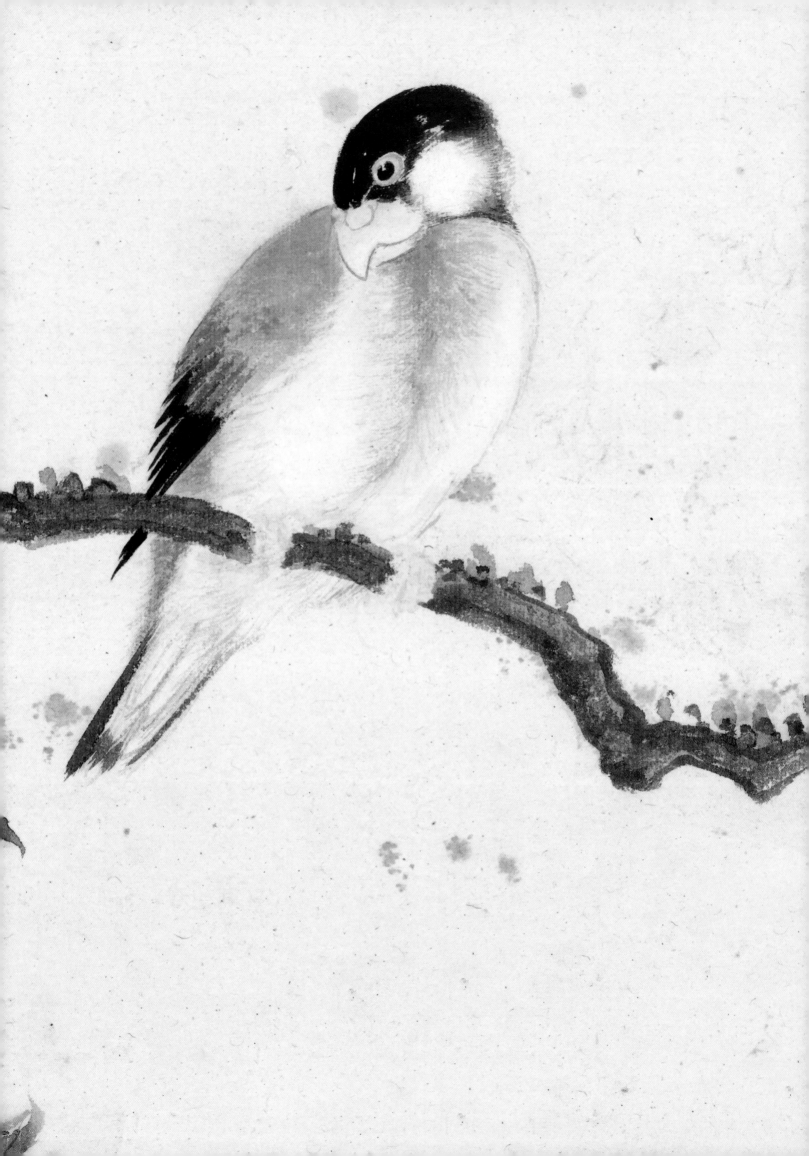

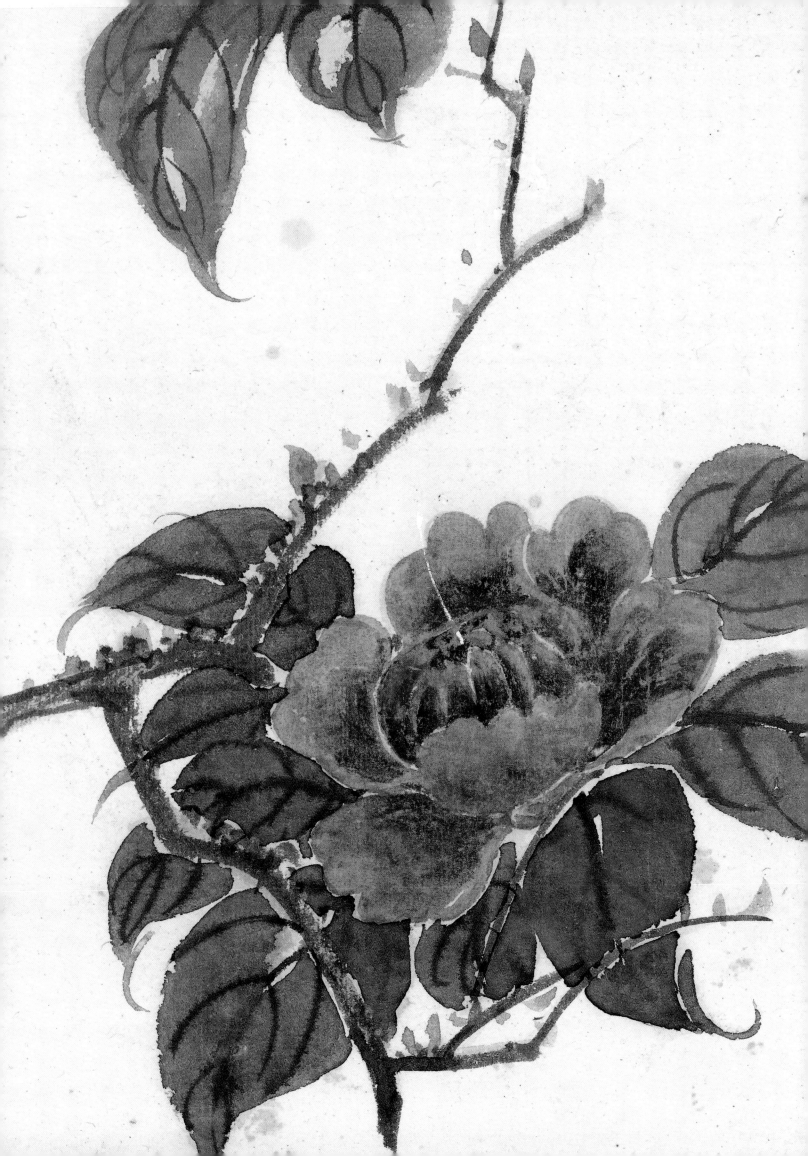

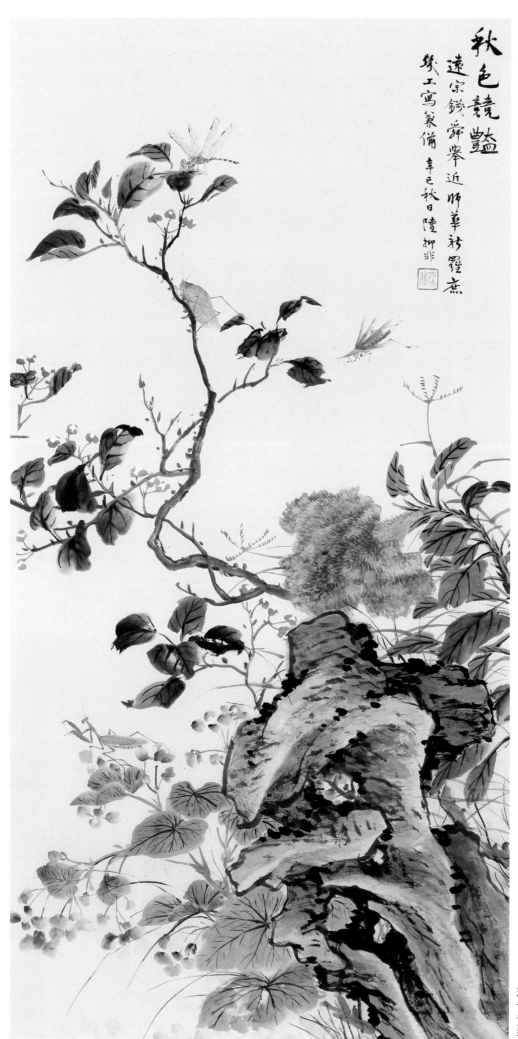

秋色競艷

遠宗鐵舞峯近師華新羅更

幾工寫氣備

辛巳秋日陸柳非

秋色竞艳

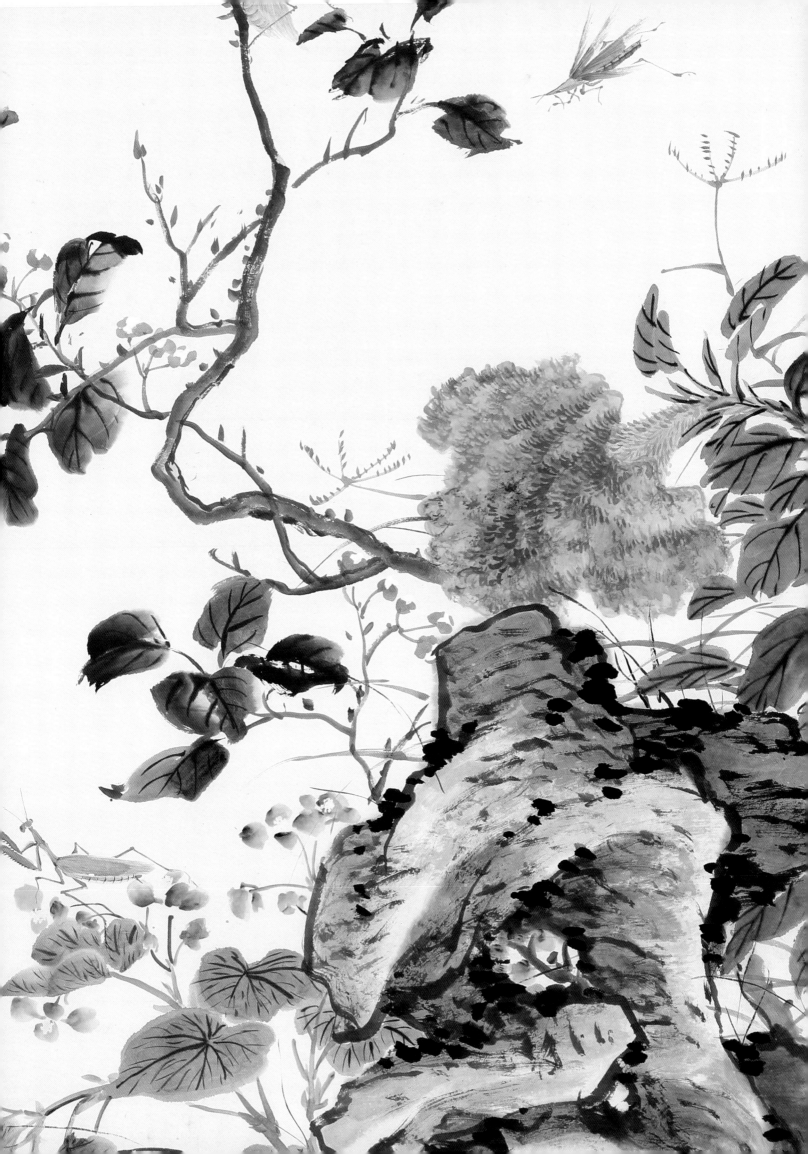

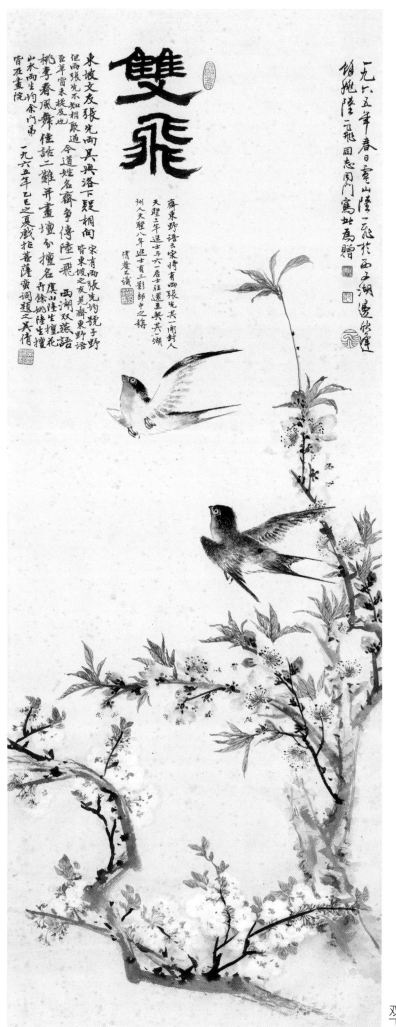

双飞

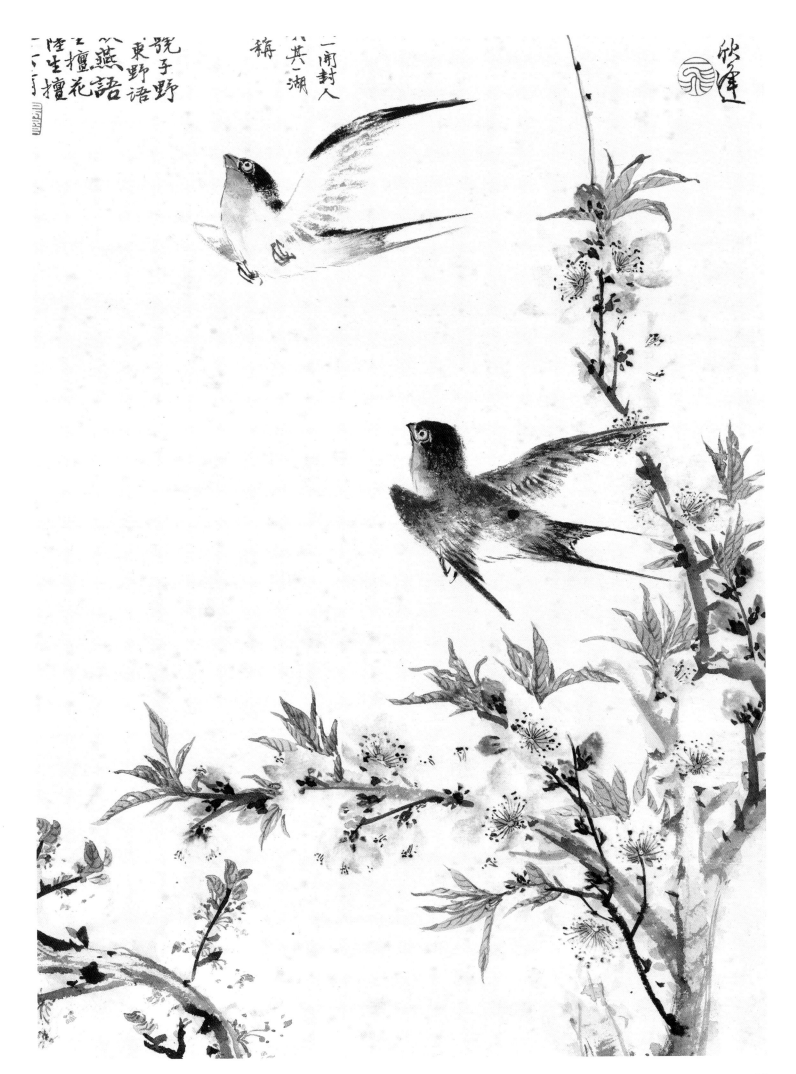

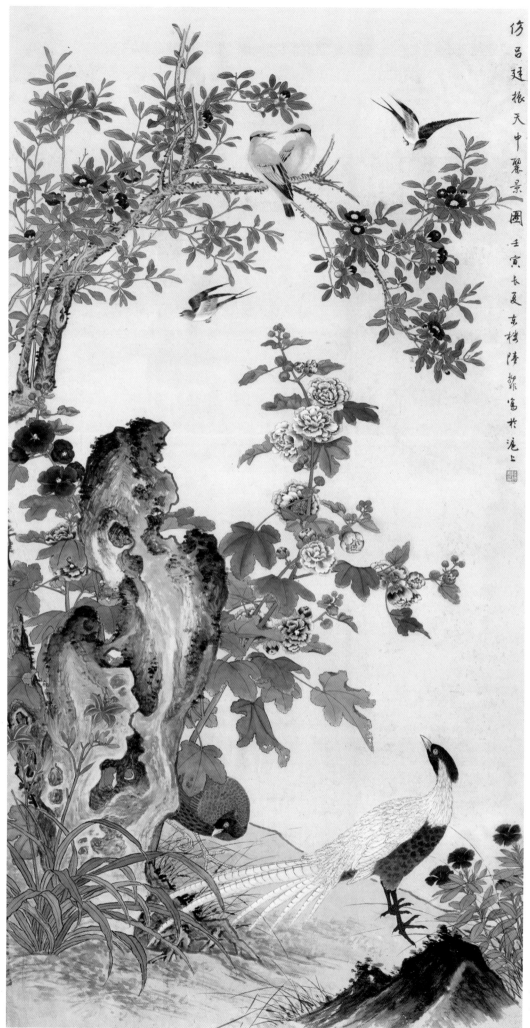

仿吕廷振天中丽景图 壬寅长夏吴楷陆鼎写於沪上

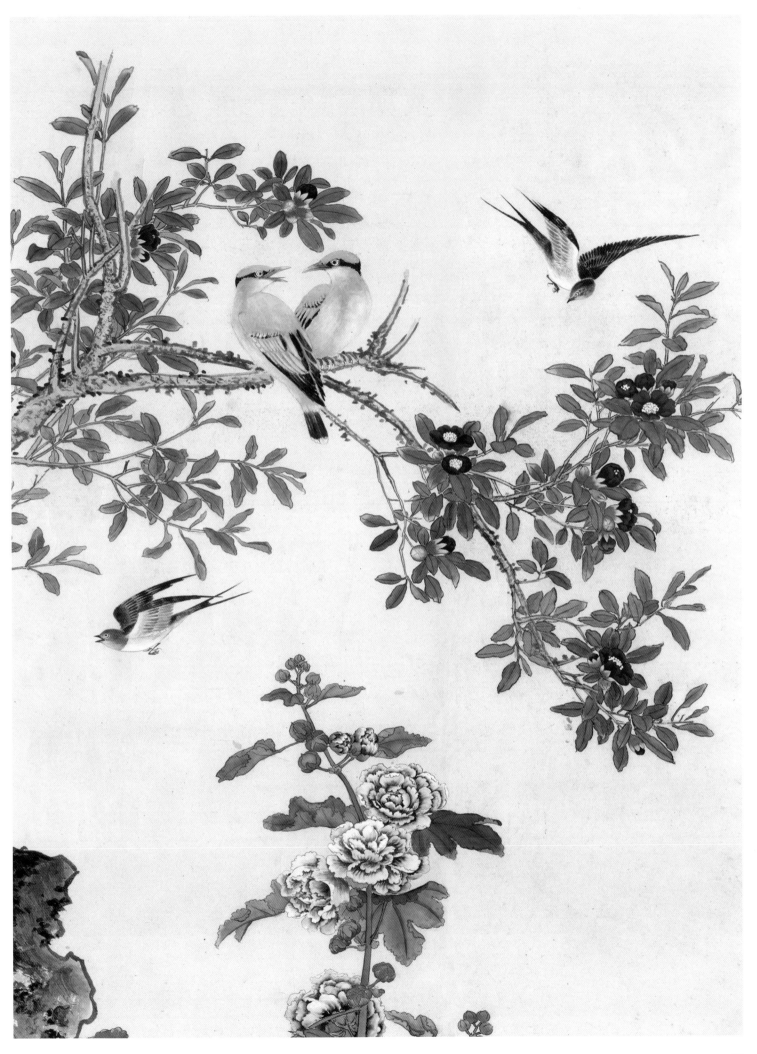

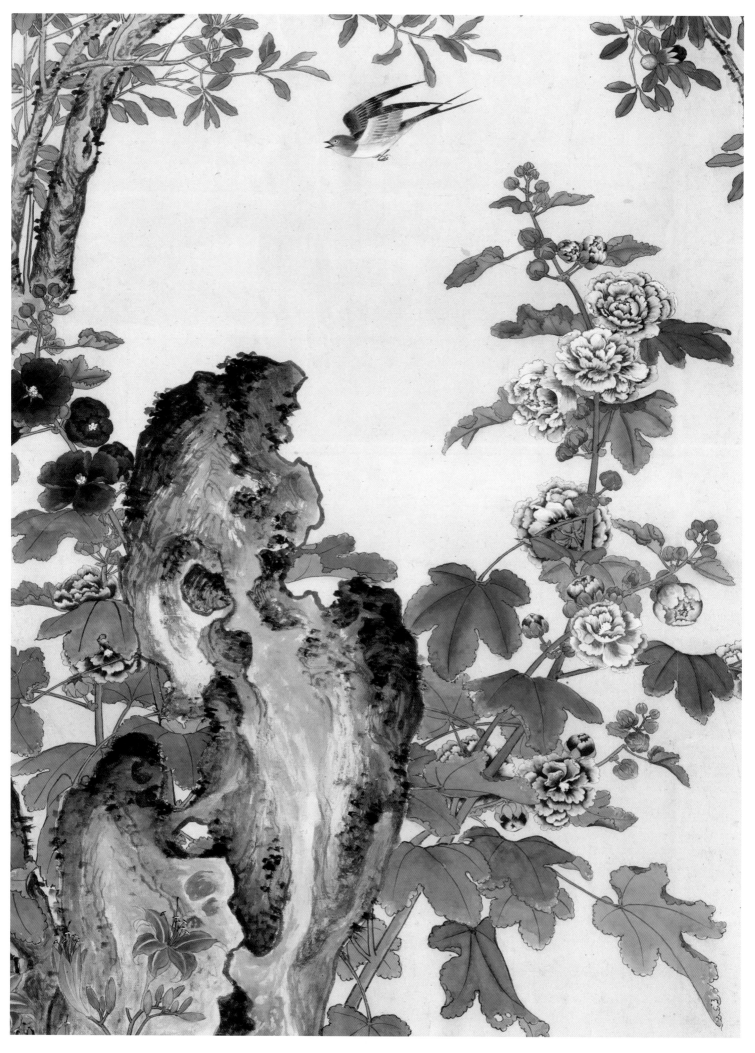

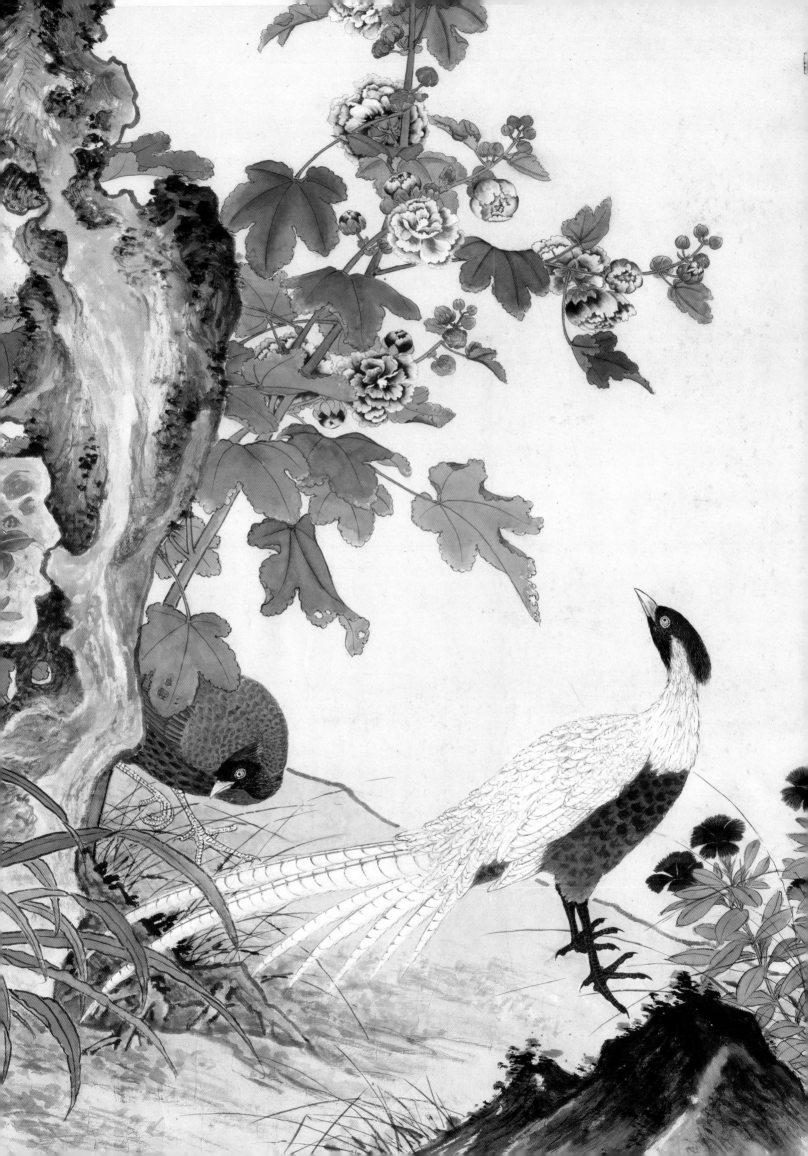

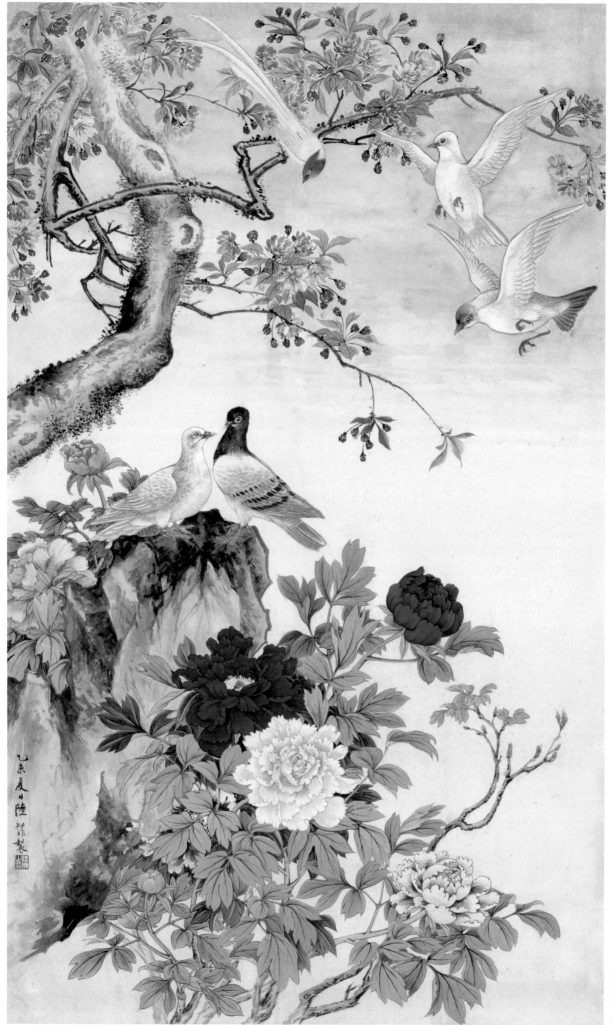

花开富贵

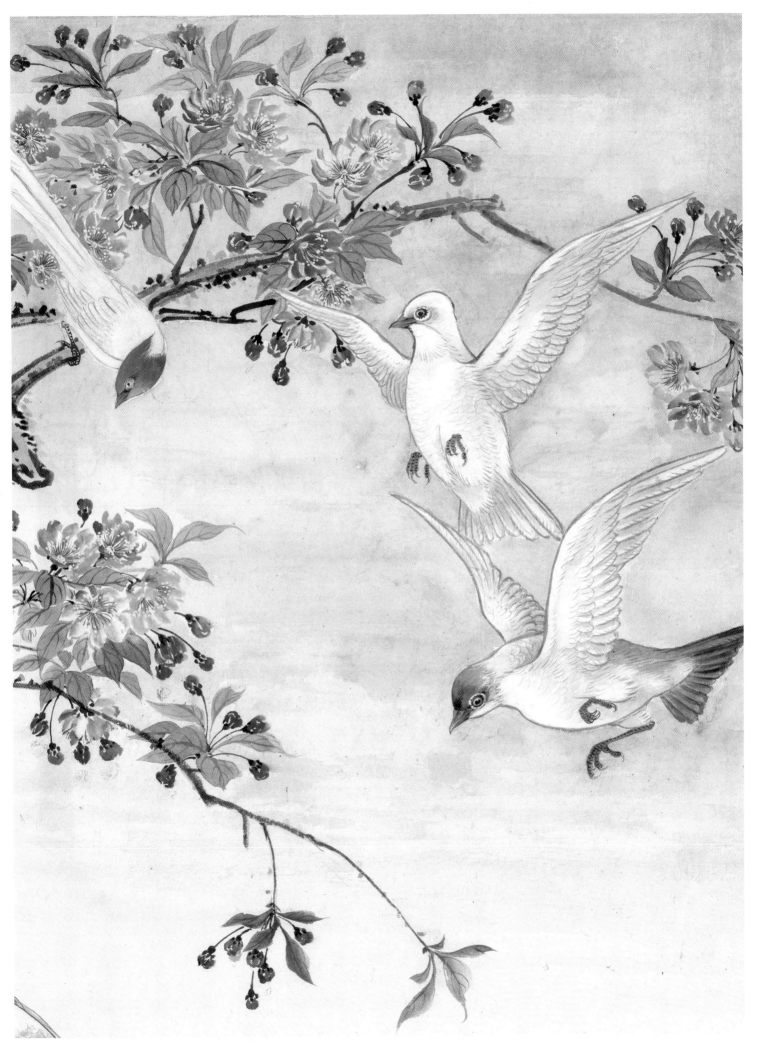

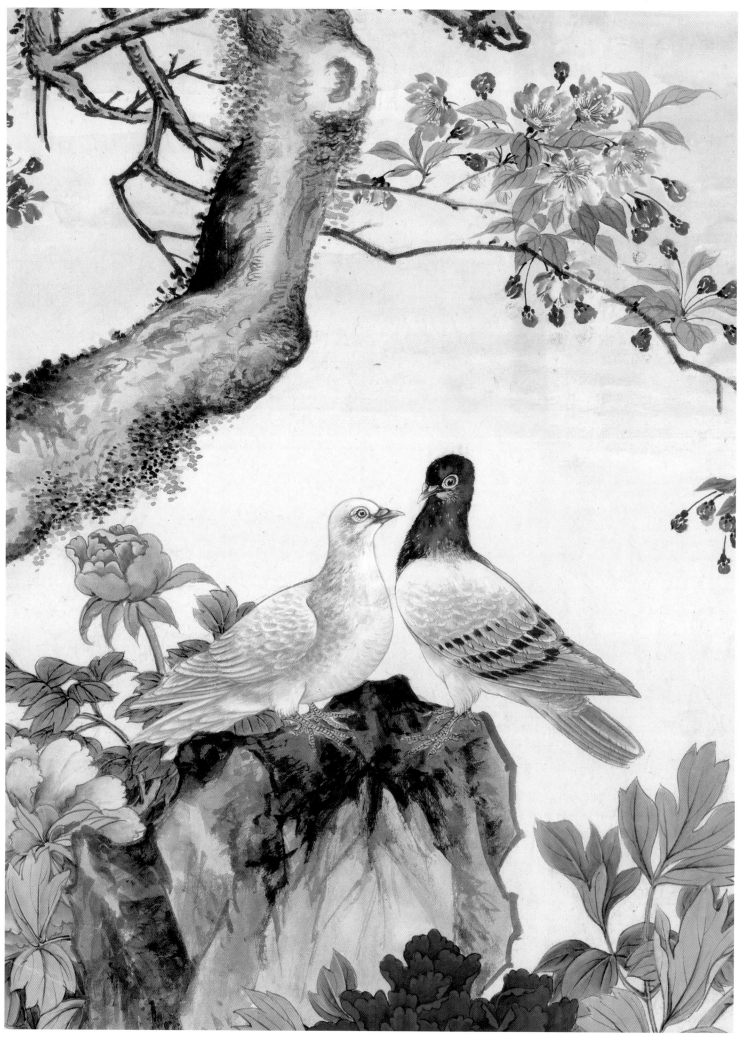

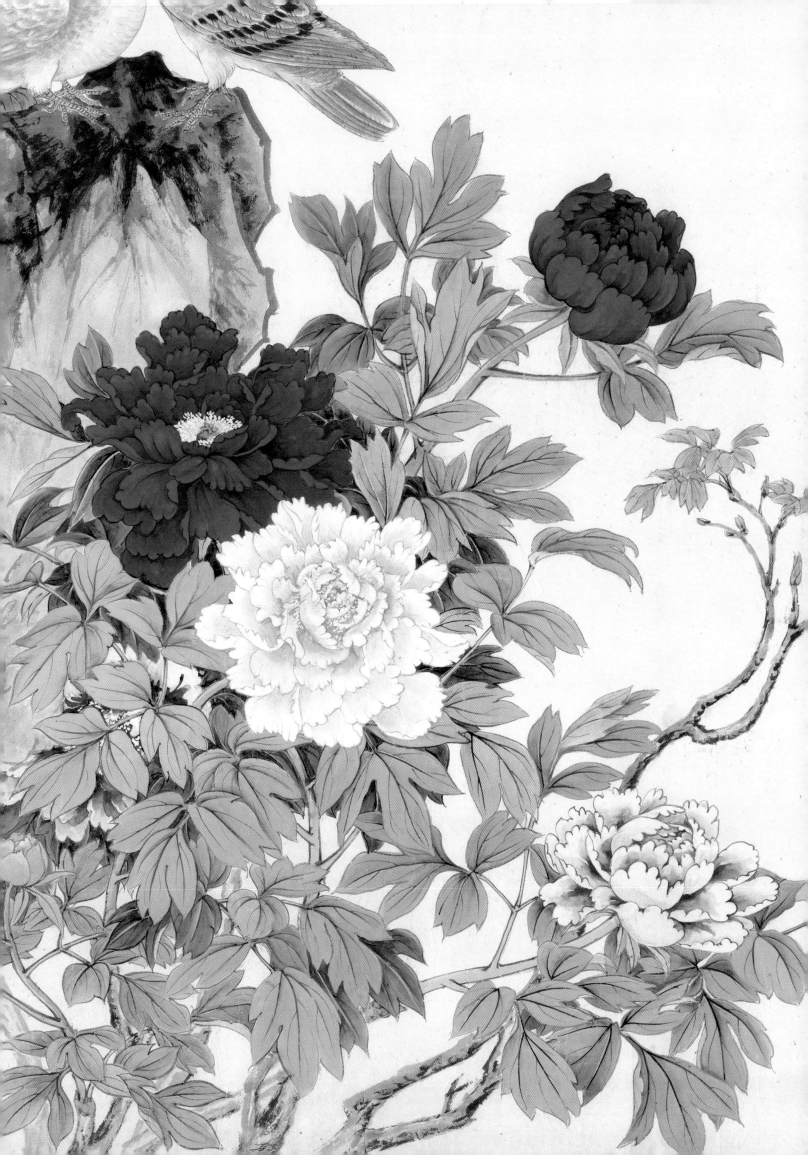

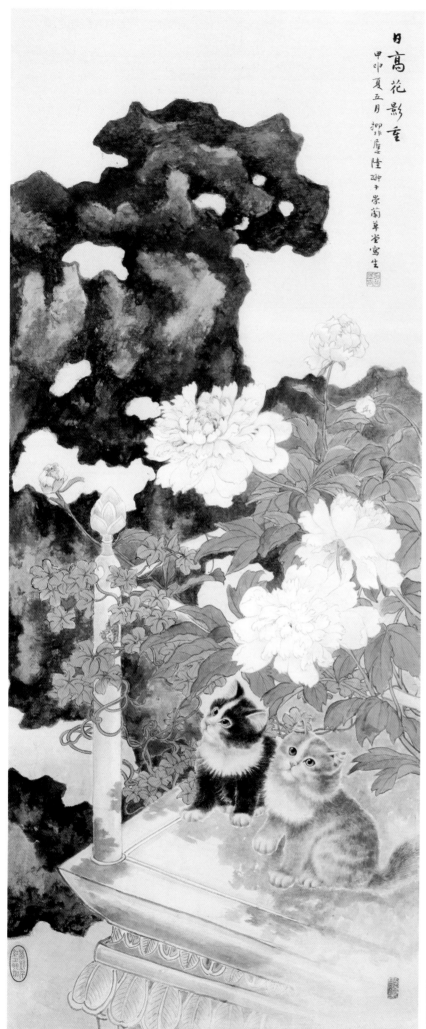

日高花影重

甲申夏五月 柳庭陸艸于崇蘭草堂寫生

日高花影重

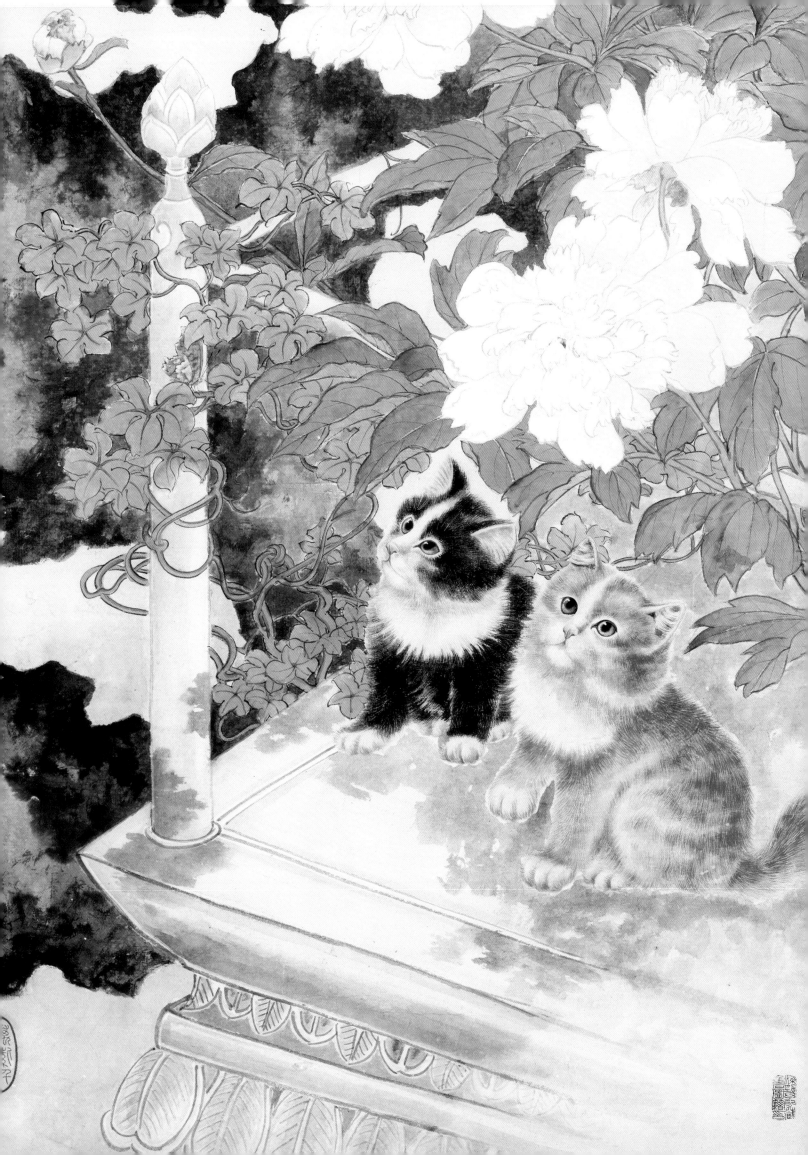

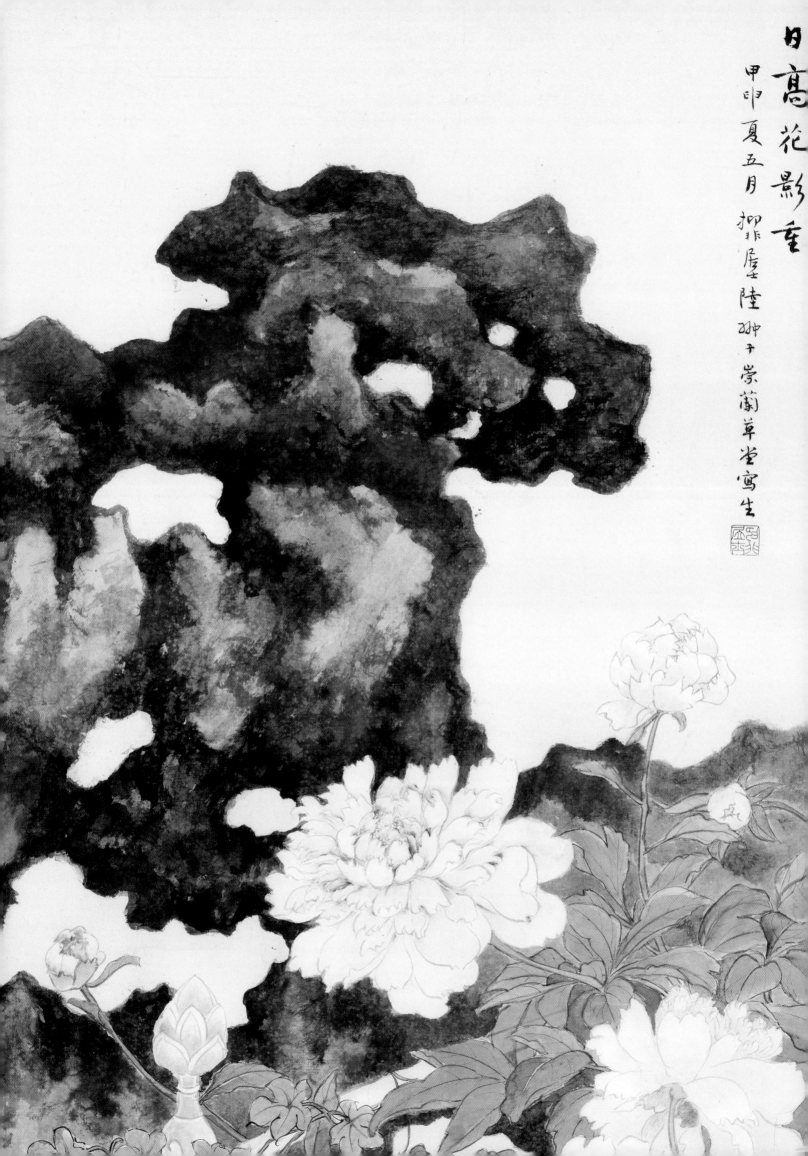

日高花影重
甲申夏五月
擬非厂屋陸恢
于崇蘭草堂寫生

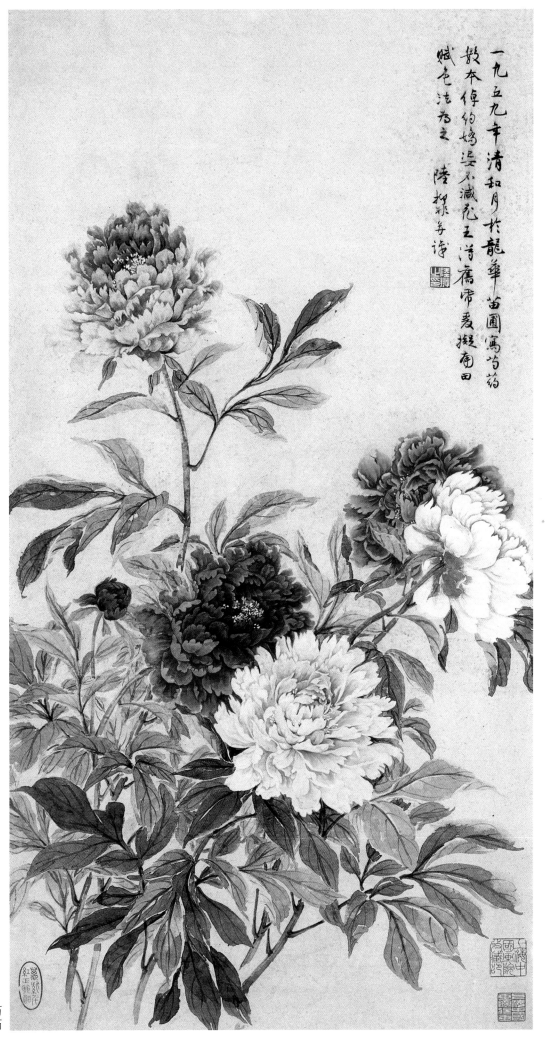

一九五九年清和月於龍華苗圃寫芍藥
敷本俸約嬌姿又減花王浮艷帶受擬康田
賦色法為之 陸抑非寫譜

芍药

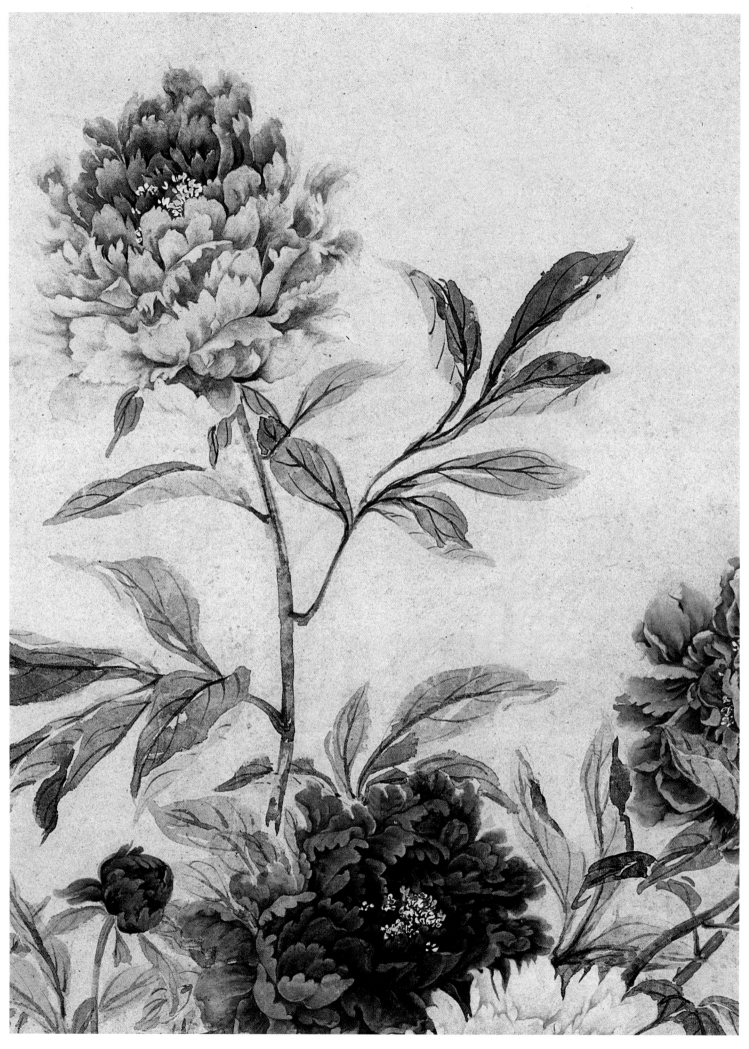

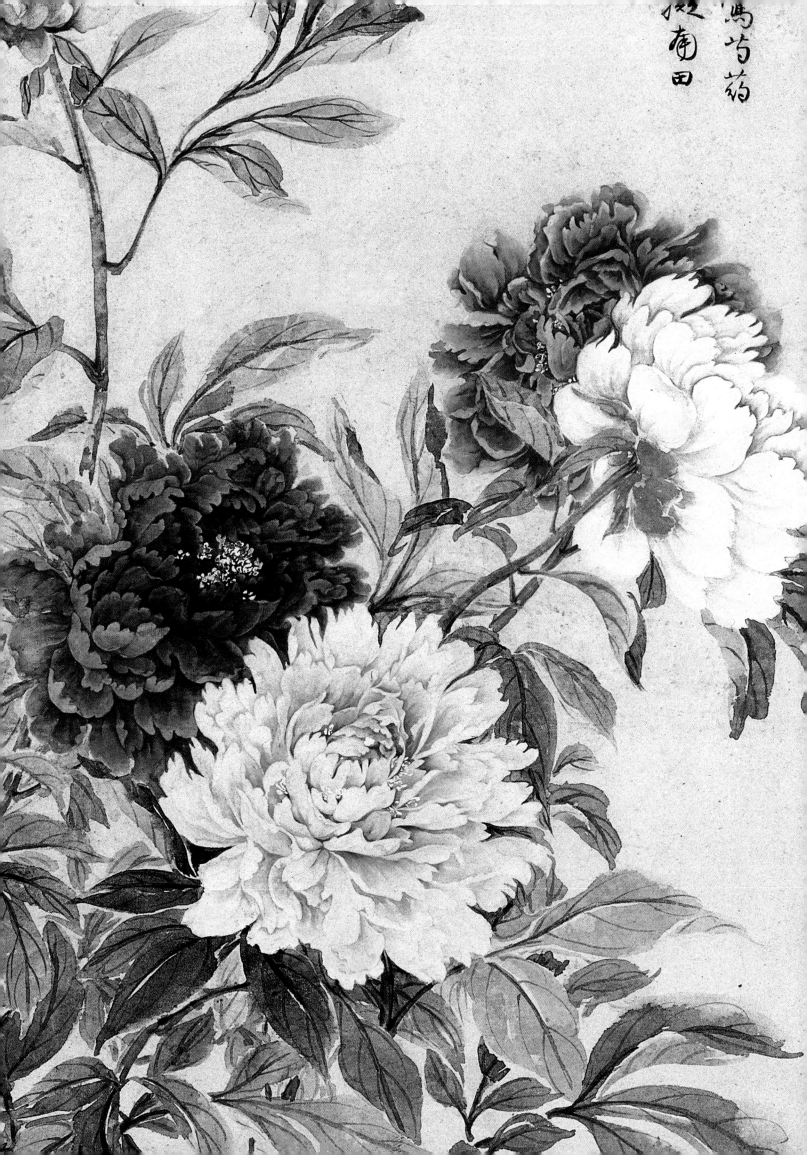

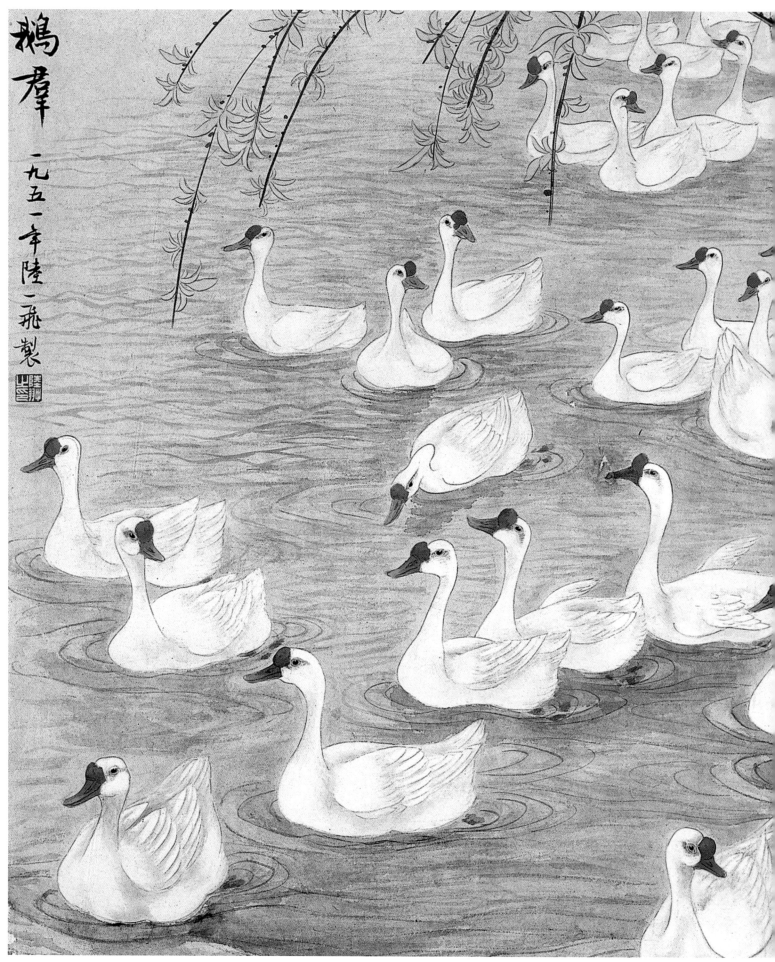

鹅群

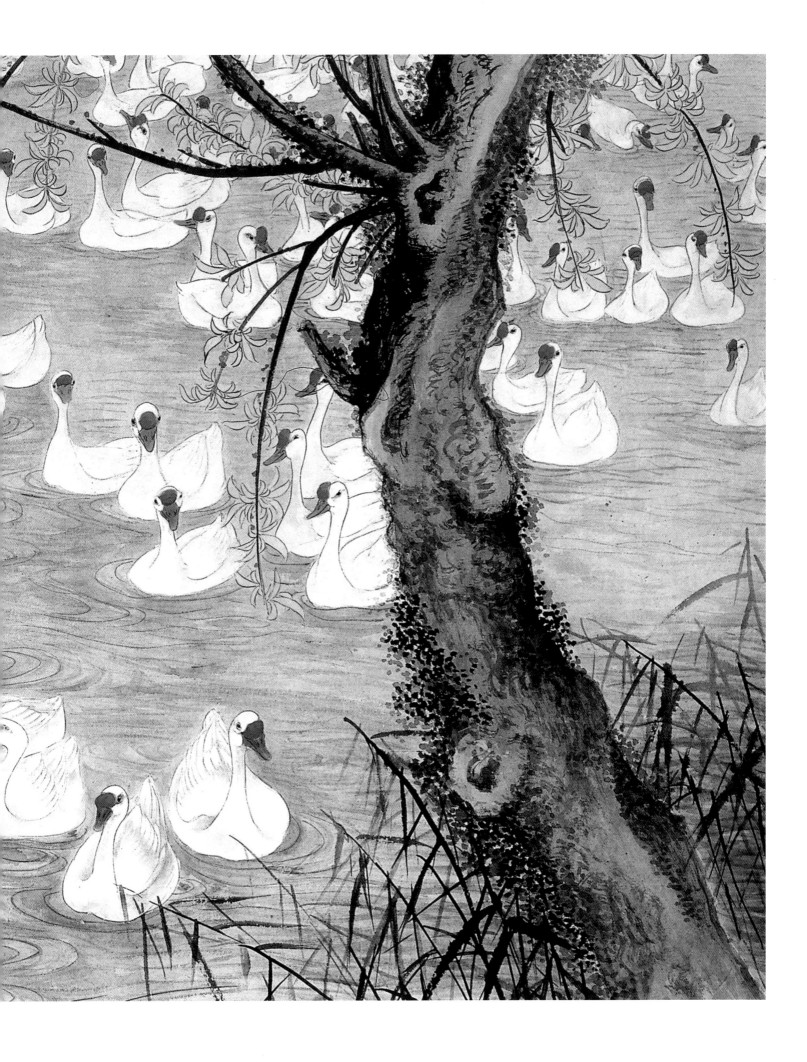

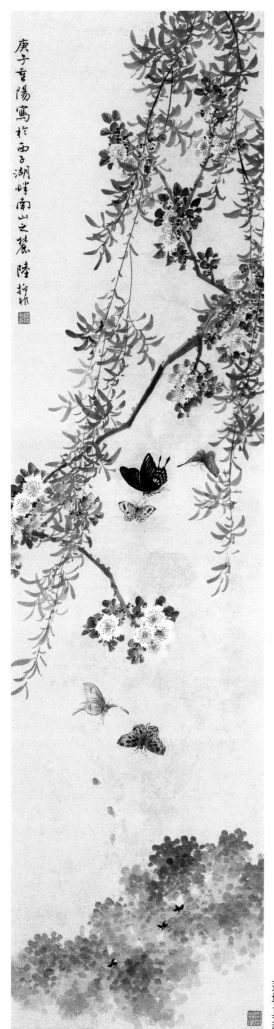

庚子重陽寫於西子湖畔南山之麓 陸抑非

莲塘真趣

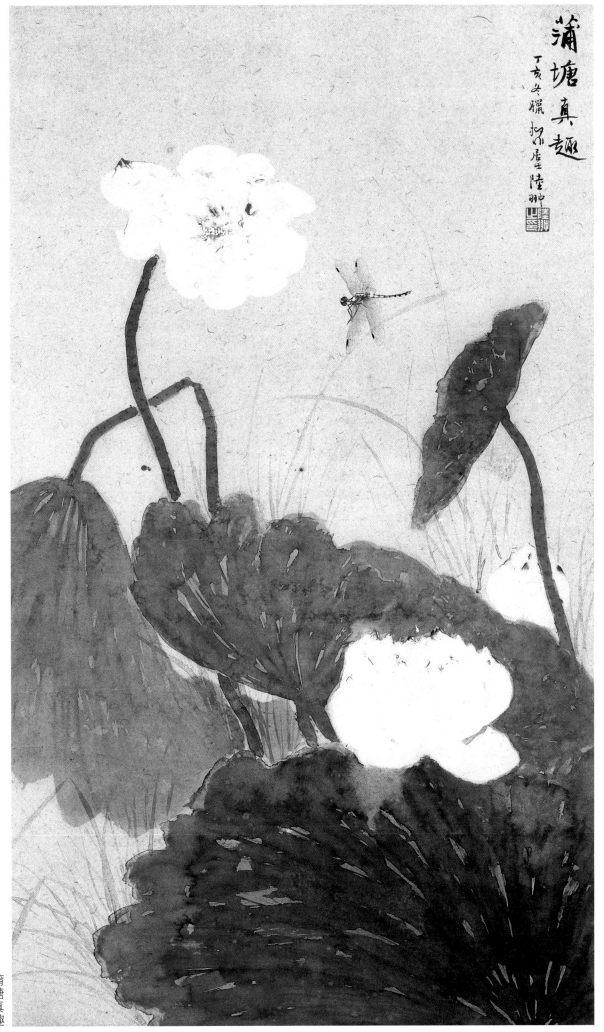

蒲塘真趣

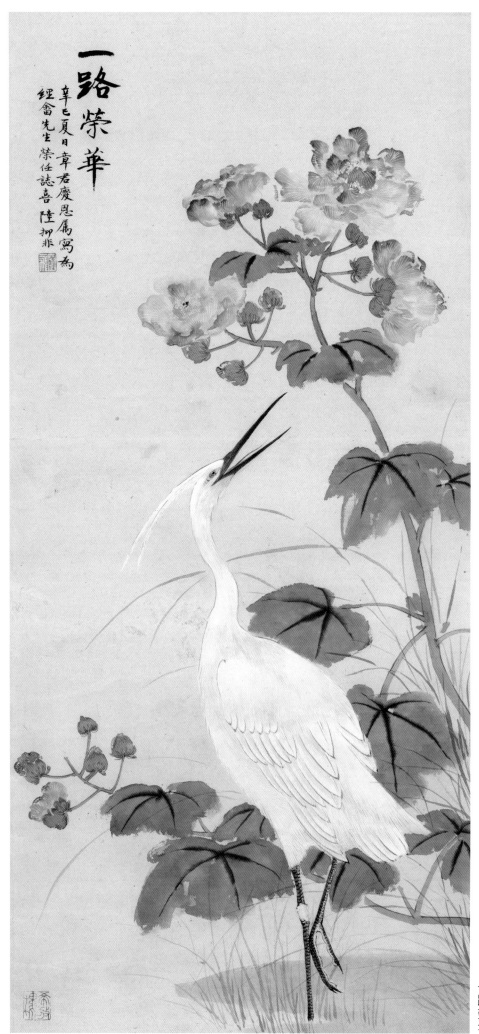

一路榮華

一路荣华

一路榮華

辛巳夏日章君慶恩屬寫為
經畬先生榮任誌喜 陸抑非

41

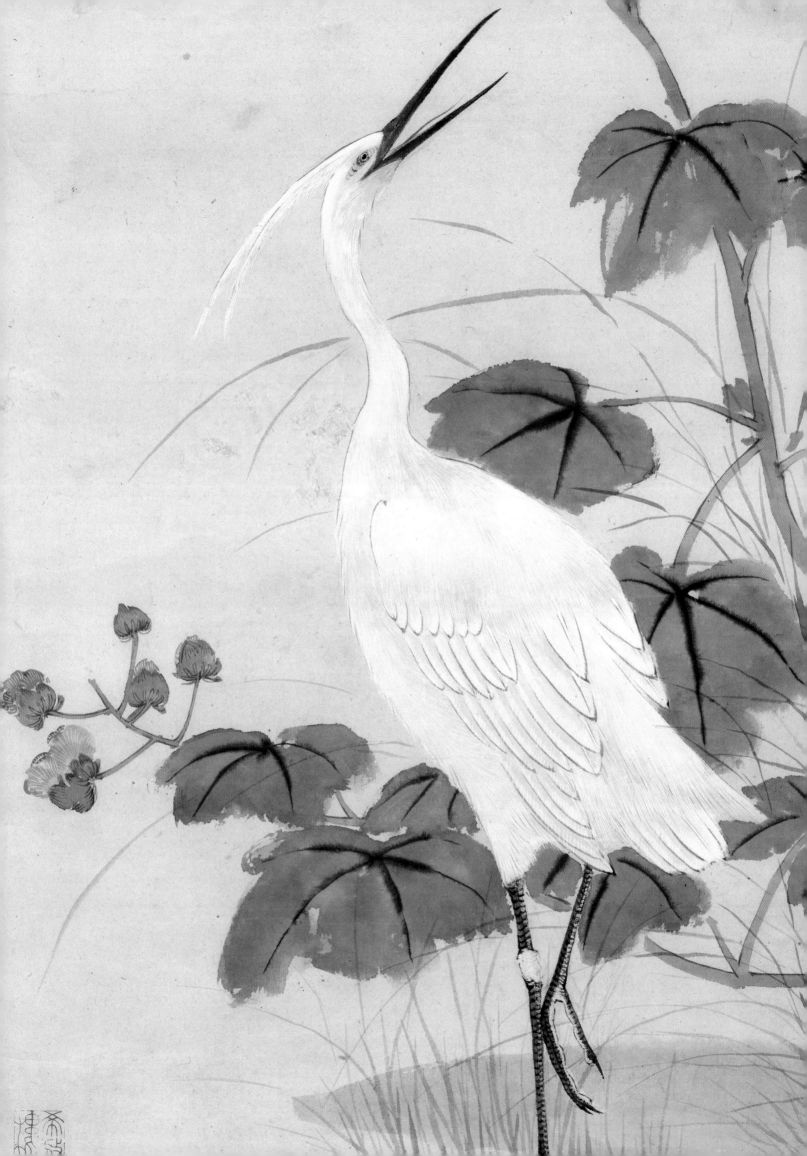

雨餘深院野塘幽碧柄芙蕖立
素秋鷗鷺元非我家物只教鳴鵝
在中流 冷雲仁棣屬畫乙丑䆒暮揮汗陸抑非

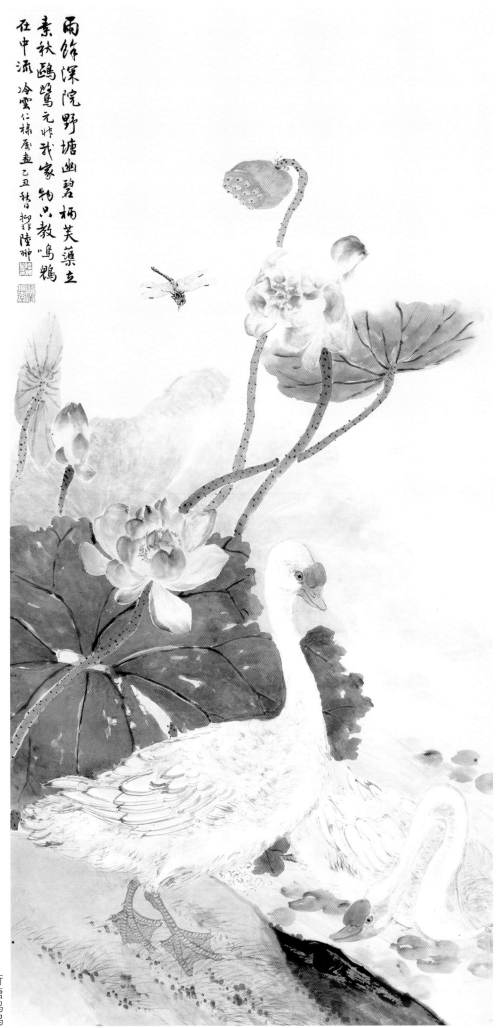

荷塘鳴鵝

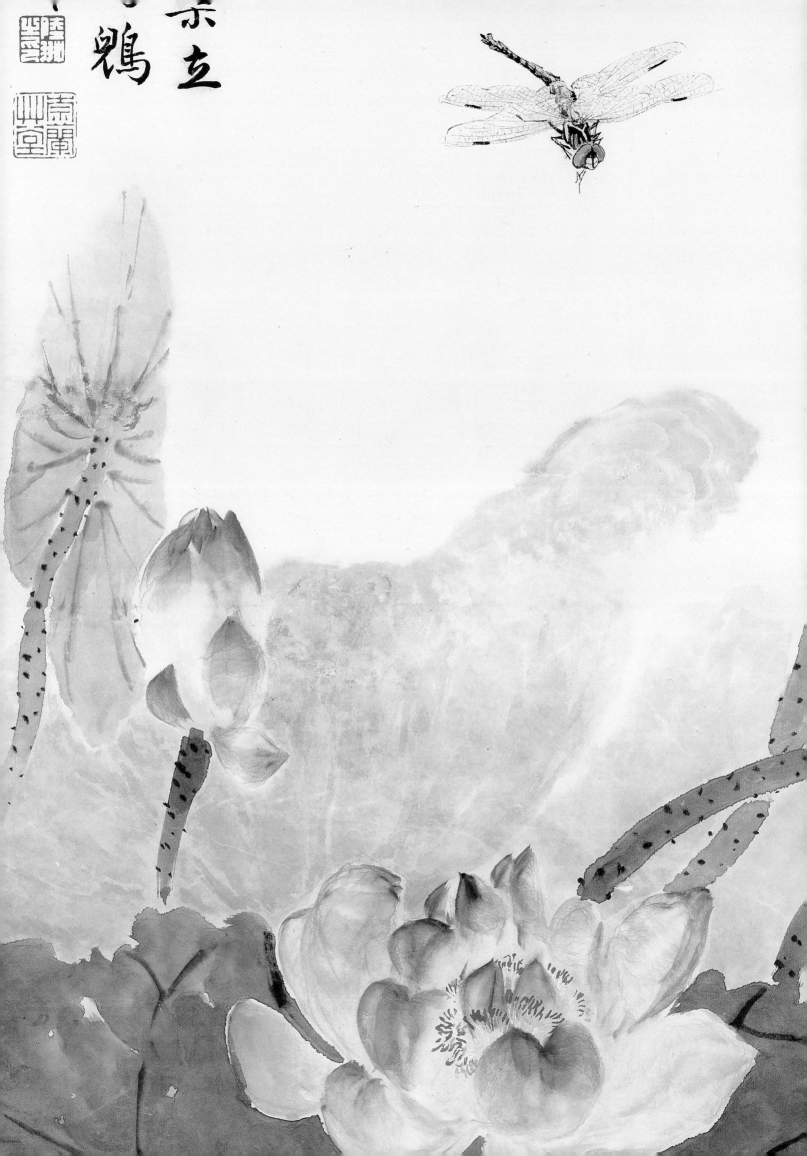

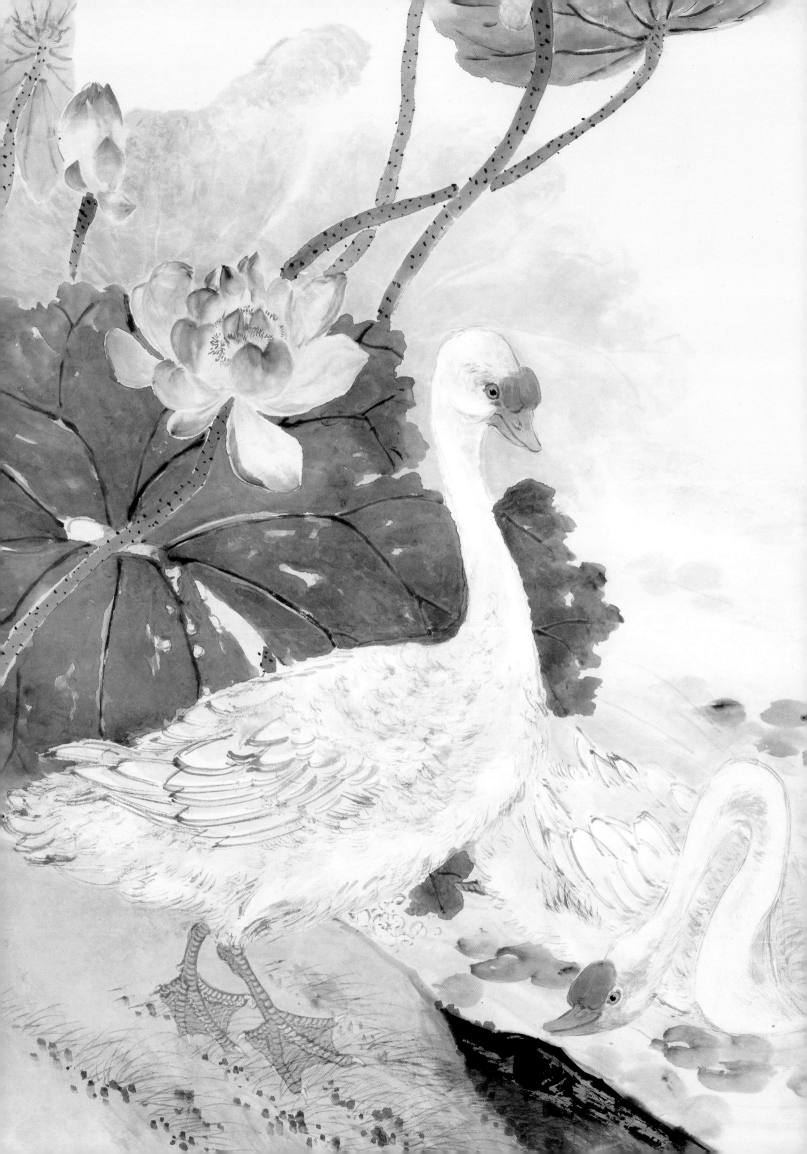

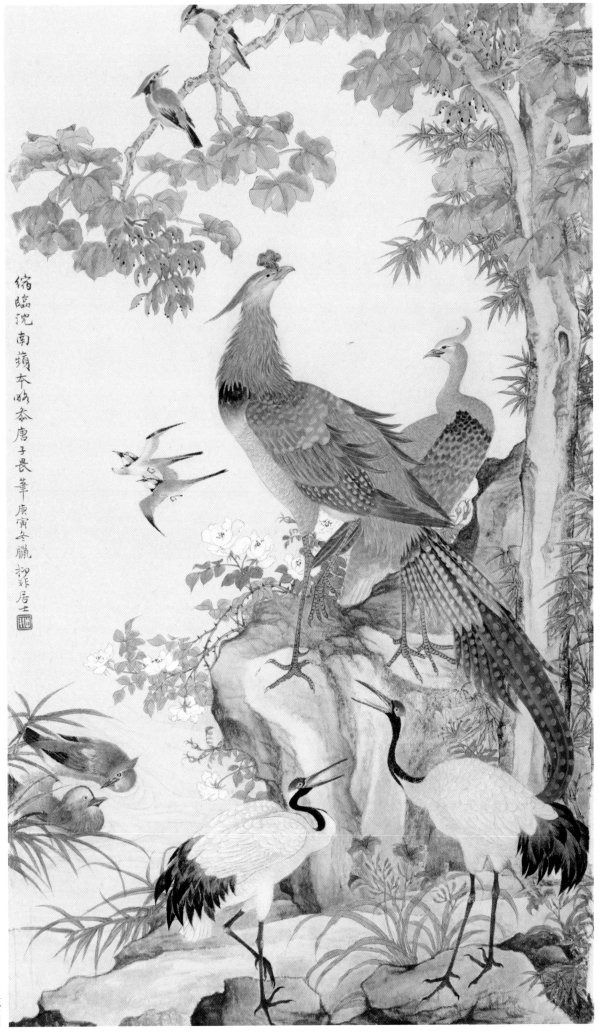

缩临沈南蘋本妙奉唐子晨華庚寅冬臘柳非居士

五伦图

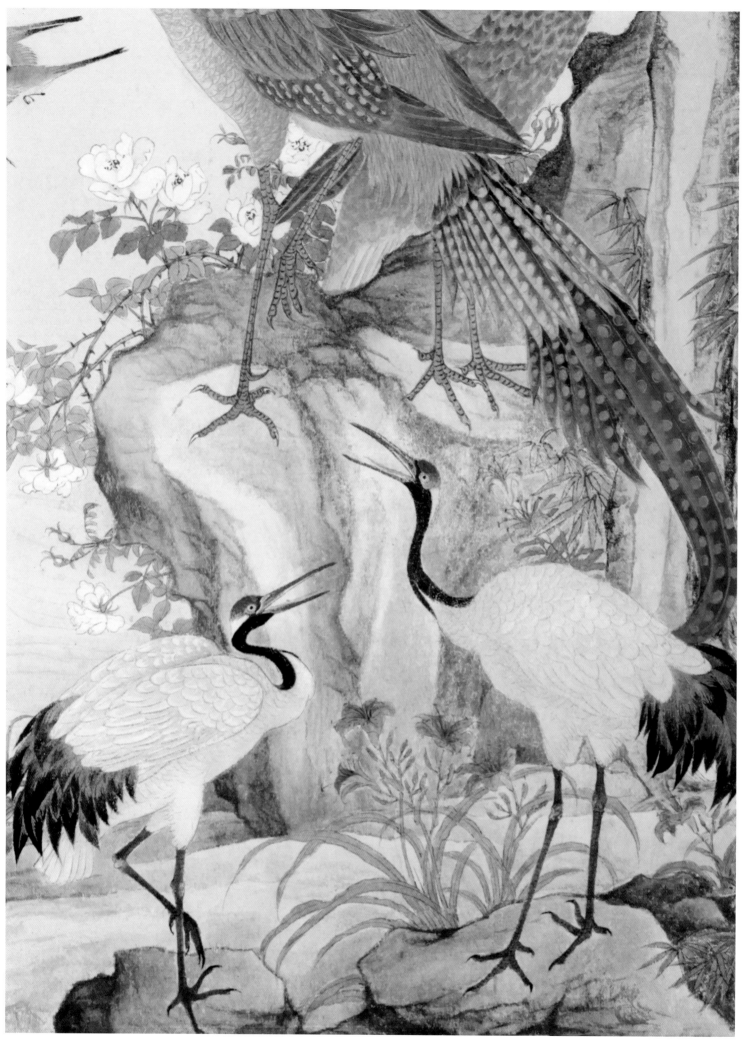

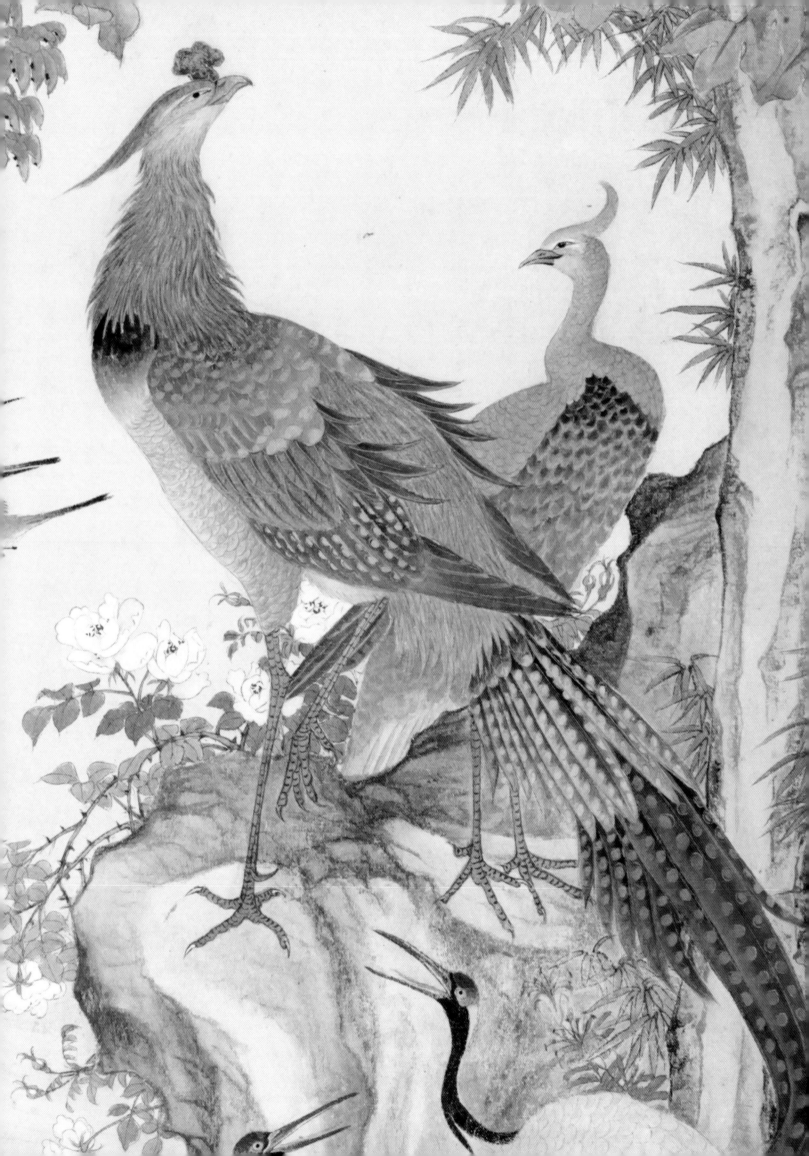

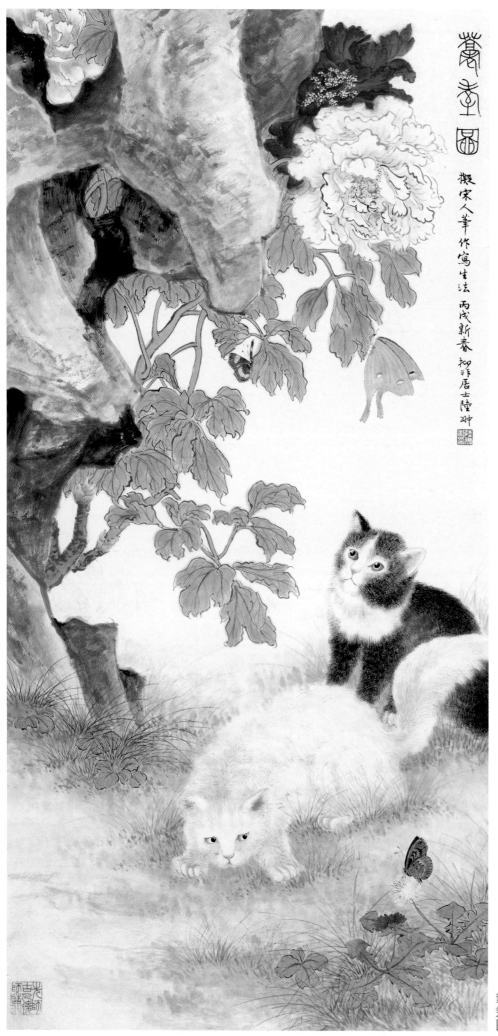

養圖

擬宋人筆作寫生法 丙戌新春 柳非居士陸抽

耄耋图

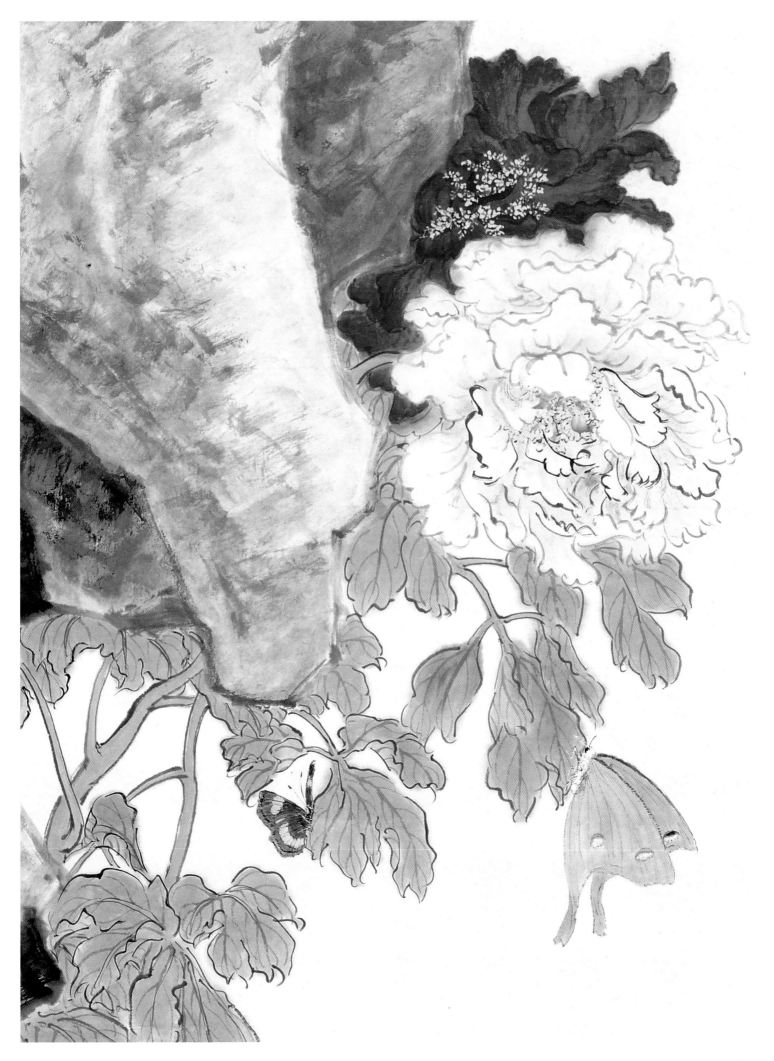

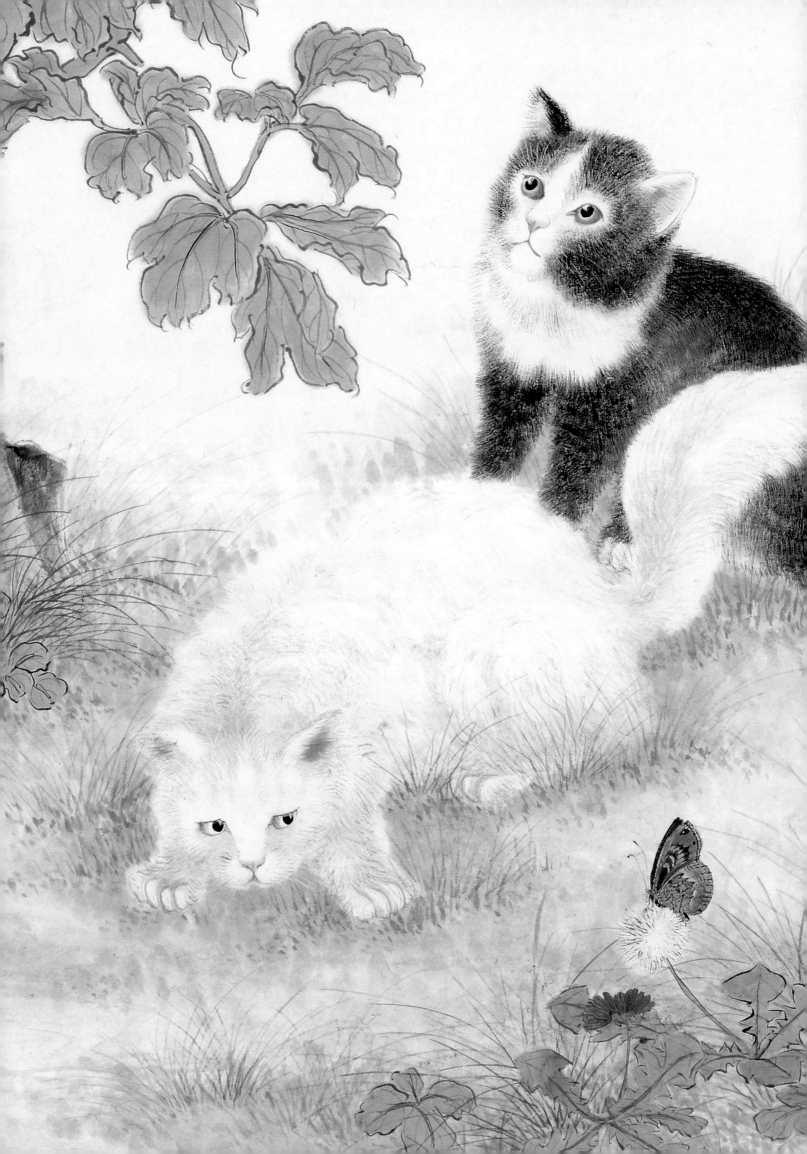

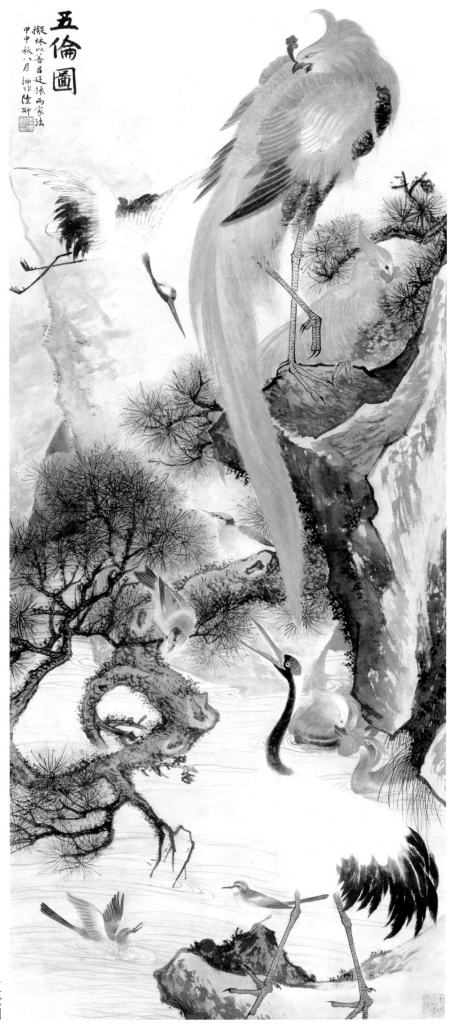

五倫圖
擬林以善呂廷振兩家法
甲申秋八月 柳非陸冲

五伦图

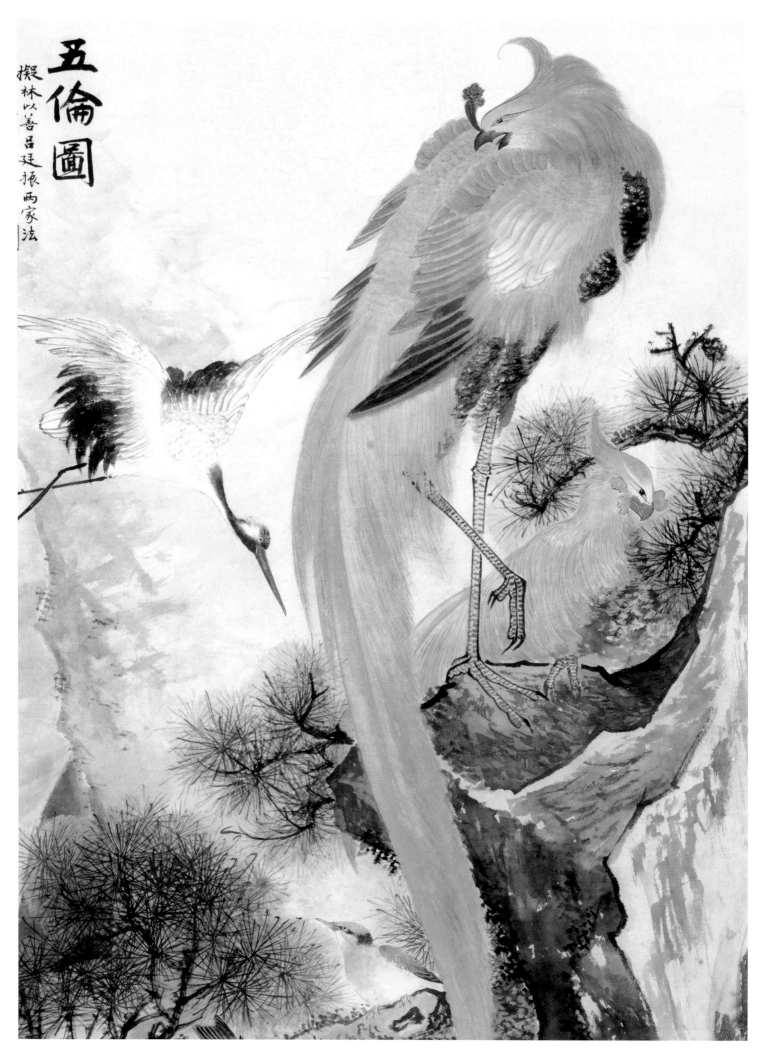

五倫圖

擬林以善呂廷振兩家法

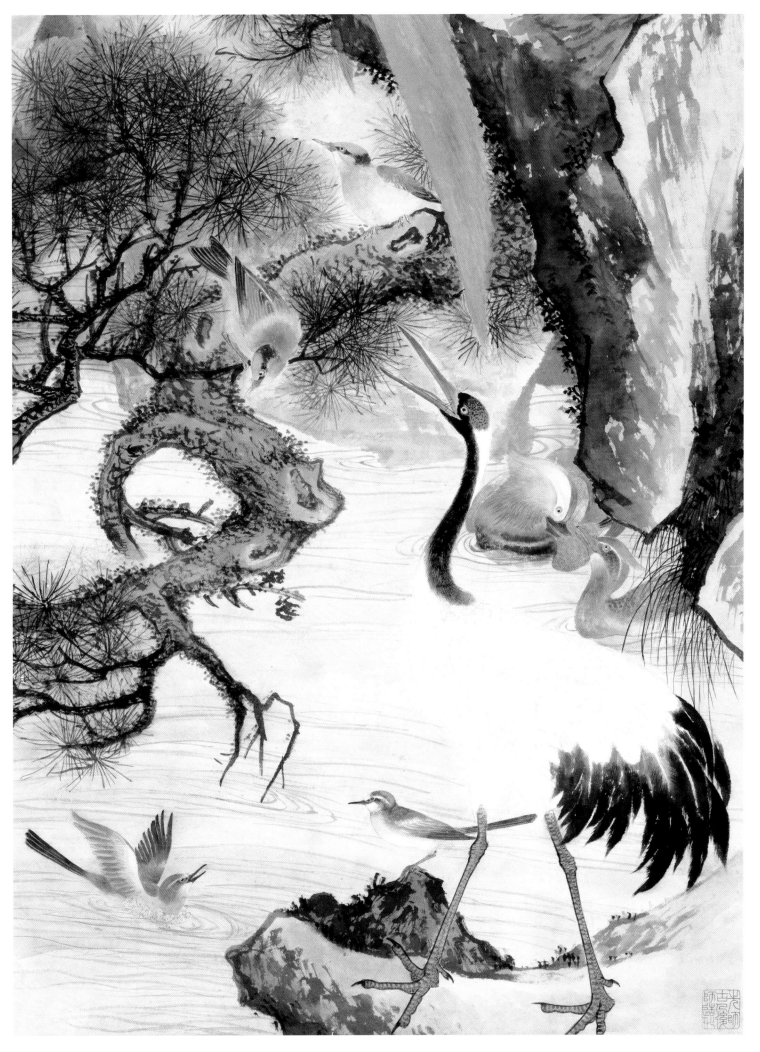

图书在版编目(CIP)数据

陆抑非花鸟/上海书画出版社编.--上海:上海书画出
版社,2019.8
(朵云真赏苑·名画抉微)
ISBN 978-7-5479-2109-8

Ⅰ.①陆… Ⅱ.①上… Ⅲ.①花鸟画－国画技法Ⅳ.
①J212.27

中国版本图书馆CIP数据核字(2019)第142777号

朵云真赏苑·名画抉微

陆抑非花鸟

本社　编

责任编辑	苏　醒　朱孔芬
审　读	陈家红
技术编辑	钱勤毅
设计总监	王　峥
封面设计	方燕燕

出版发行	上 海 世 纪 出 版 集 团 上海书画出版社
地址	上海市延安西路593号　200050
网址	www.ewen.co www.shshuhua.com
E-mail	shcpph@163.com
制版	上海文高文化发展有限公司
印刷	浙江海虹彩色印务有限公司
经销	各地新华书店
开本	635×965　1/8
印张	7
版次	2019年8月第1版　2019年8月第1次印刷
印数	0,001-3,300

书号	ISBN 978-7-5479-2109-8
定价	50.00元

若有印刷、装订质量问题,请与承印厂联系